Season 2

차례

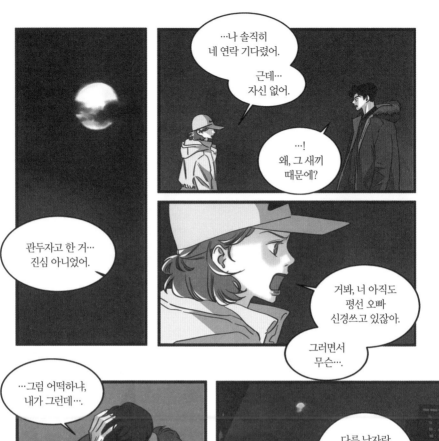

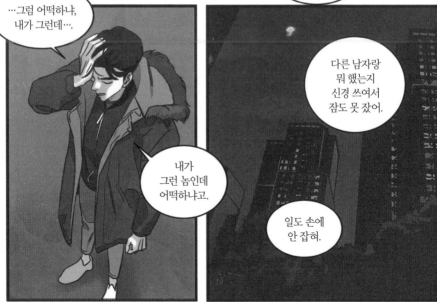

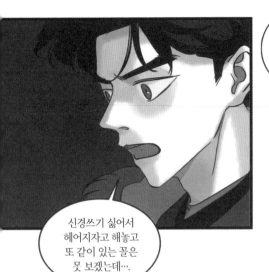

솔직히
너도 완전히
미련 없다고
할 수 있어?

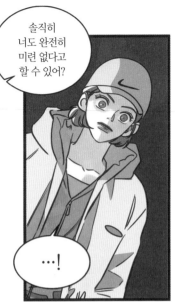

신경쓰기 싫어서
헤어지자고 해놓고
또 같이 있는 꼴은
못 보겠는데….

…!

전 전남친이랑
친구 같은 거
안 해요.

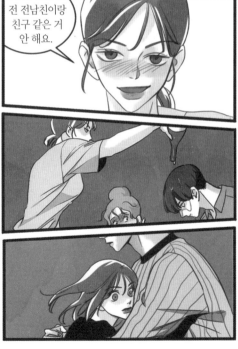

그게 사람
미치게 한다고….

7

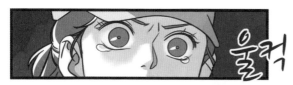

울컥

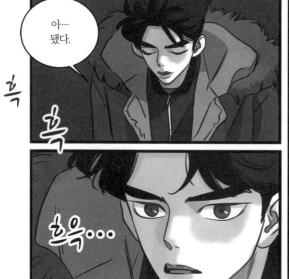

아…
됐다.

흑

흑

흐욱…

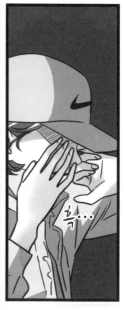

흑…

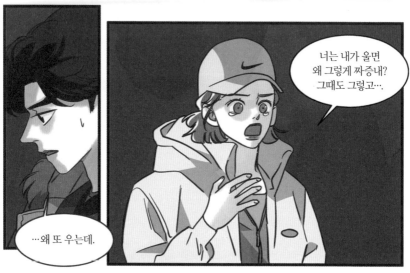

너는 내가 울면
왜 그렇게 짜증내?
그때도 그렇고….

…왜 또 우는데.

짜증내는 게
아니라…

나는 너랑 헤어지고
내가 잘못한 거만
떠올라서…

나 때문에
헤어진 것 같아서
얼마나 후회하고
자책했는데…

미련?
없었다고 하면
거짓말이겠지.

하지만 그중에
애정이라고는
눈곱만큼도 없었어.

내가 지평선을
얼마나 싫어하는데.

내가 얼마나…
얼마나 널
기다렸는데….

널 얼마나
좋아하는데….

……

……

9

독한
이무기 놈.

남자들이
눈물에 약하다는 건
다 거짓말이다.

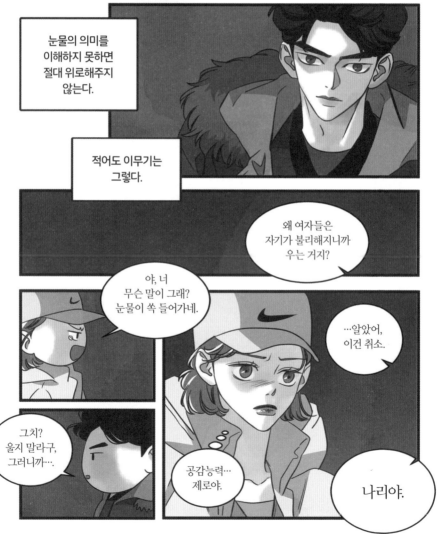

눈물의 의미를
이해하지 못하면
절대 위로해주지
않는다.

적어도 이무기는
그렇다.

왜 여자들은
자기가 불리해지니까
우는 거지?

야, 너
무슨 말이 그래?
눈물이 쏙 들어가네.

…알았어,
이건 취소.

그치?
울지 말라구,
그러니까….

공감능력…
제로야.

나리야.

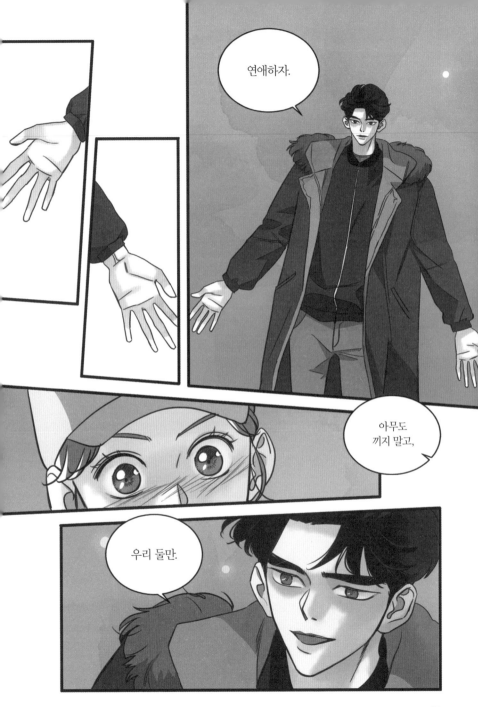

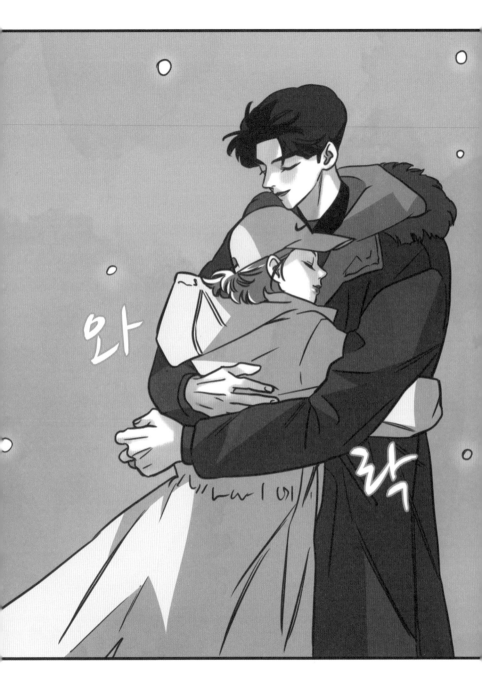

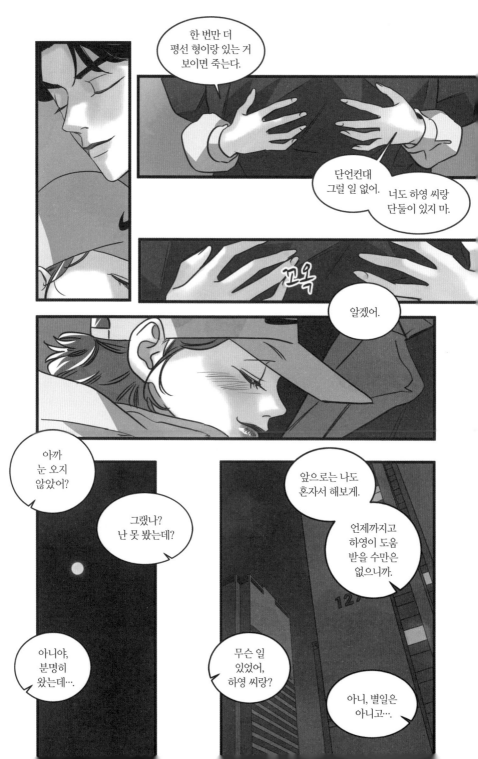

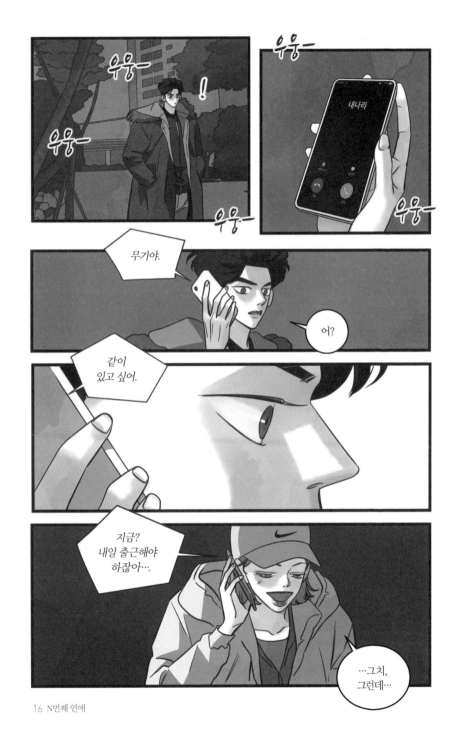

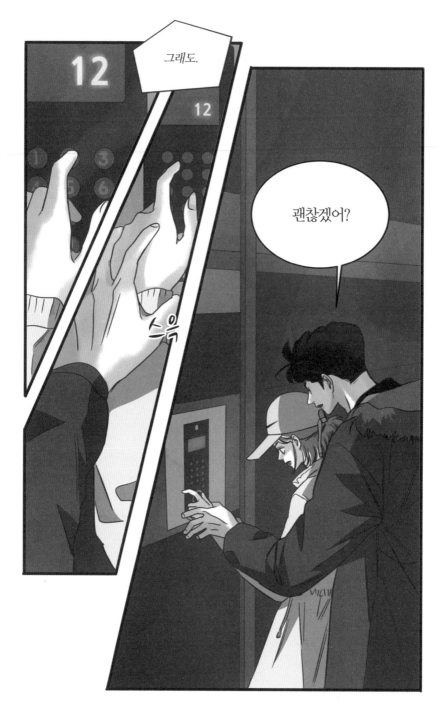

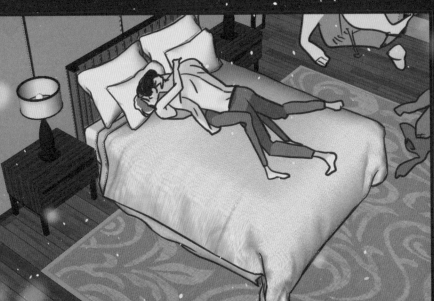

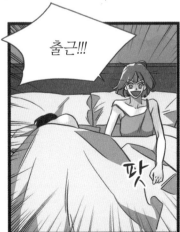

출근!!!

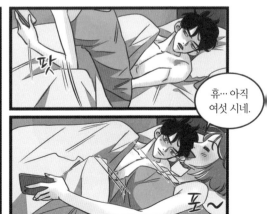

휴… 아직
여섯 시네.

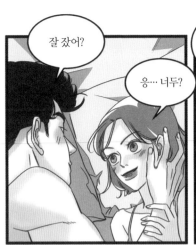

잘 잤어?

응… 너두?

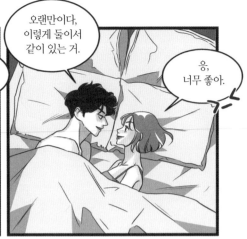

오랜만이다, 이렇게 둘이서 같이 있는 거.

응, 너무 좋아.

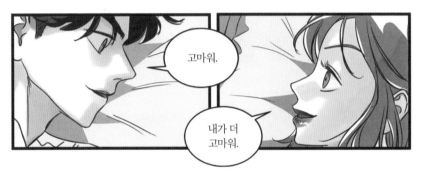

고마워.

내가 더 고마워.

그날은 올해 중 가장 많은 눈이 내린 날이었어요.

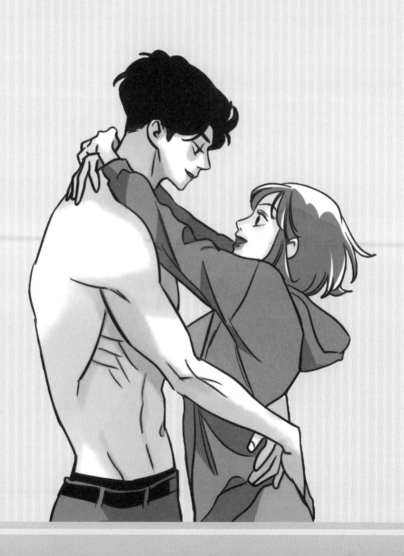

11화
호사다마

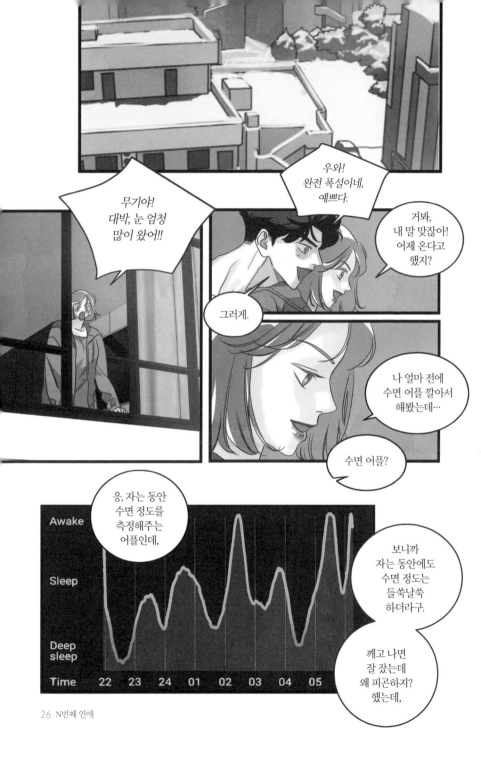

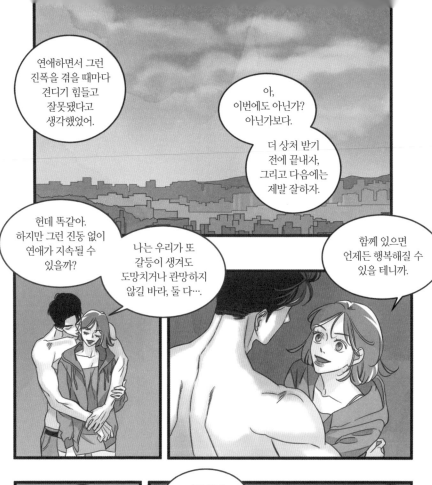

연애하면서 그런 진폭을 겪을 때마다 견디기 힘들고 잘못됐다고 생각했었어.

아, 이번에도 아닌가? 아닌가보다.

더 상처 받기 전에 끝내사, 그리고 다음에는 제발 잘하자.

헌데 똑같아. 하지만 그런 진동 없이 연애가 지속될 수 있을까?

나는 우리가 또 갈등이 생겨도 도망치거나 관망하지 않길 바라, 둘 다…

함께 있으면 언제든 행복해질 수 있을 테니까.

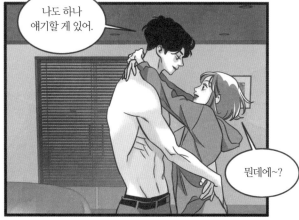

나도 하나 얘기할 게 있어.

뭔데~?

응, 포기하지 않을게. 아니, 포기 못해!

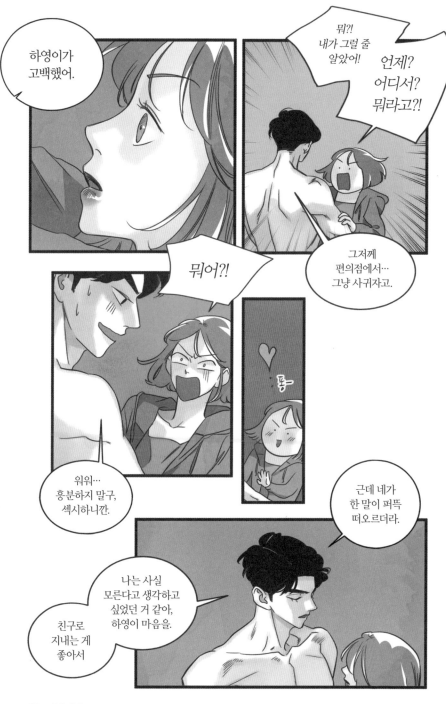

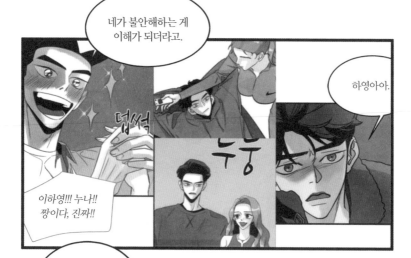

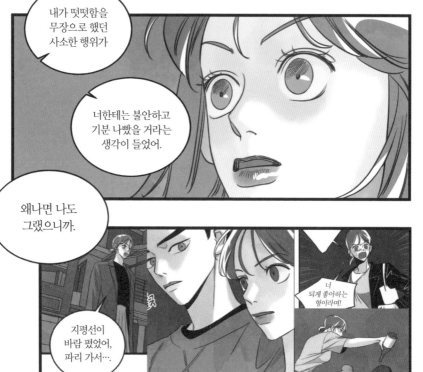

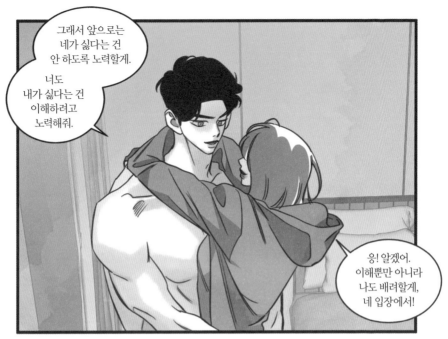

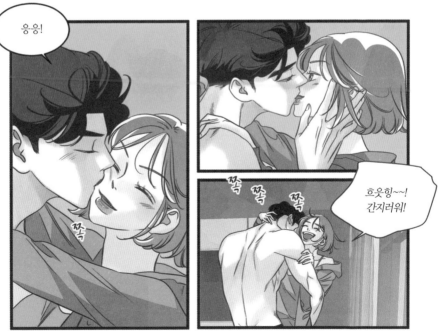

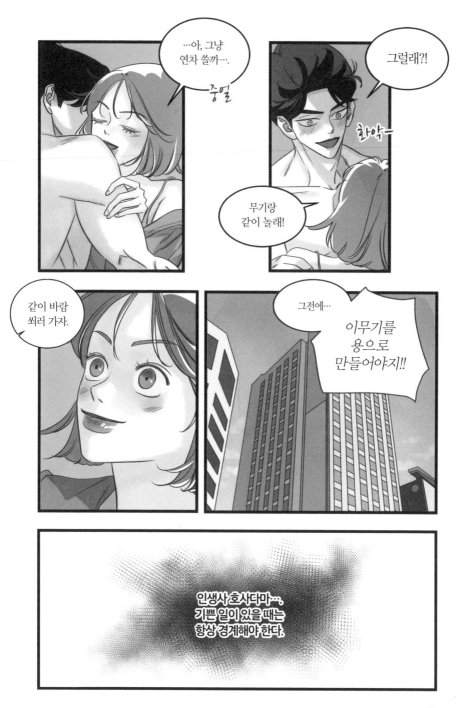

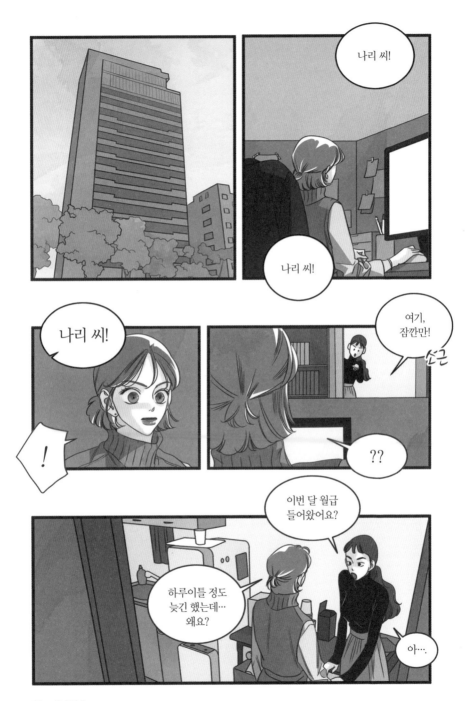

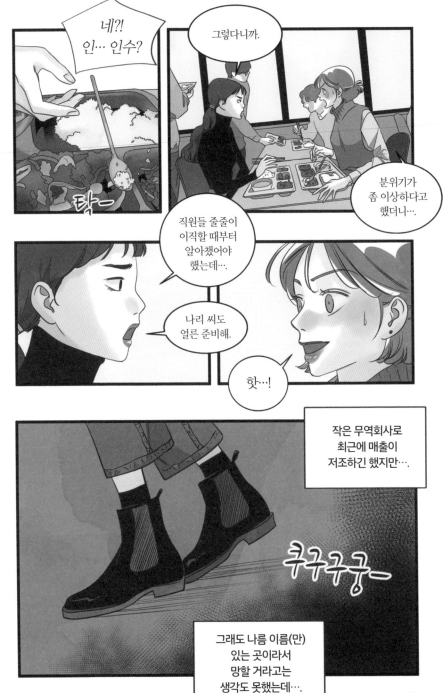

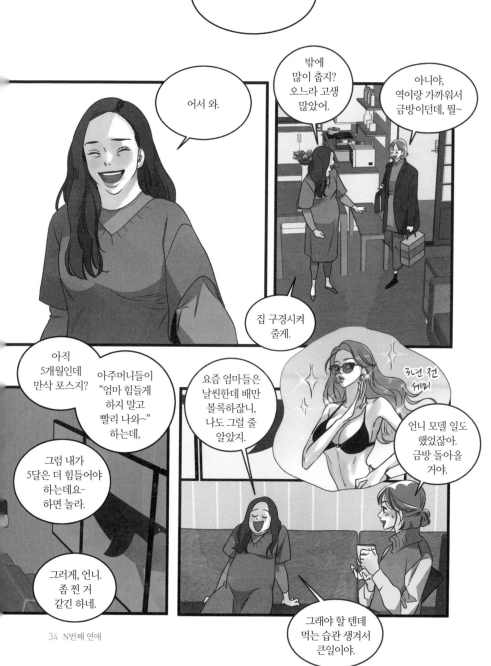

그래서…
너는 잘 만나고
있어?

얼마나 됐지?
내가 4월인가 5월에
소개팅 시켜준 것
같은데….

아… 무기?
응, 잘 만나고
있지~!

언니 덕분에

맞아.

시즌1 참조

그때였지.

그간에 좀
스펙터클하긴 했는데
지금은 잘 만나고 있어.

원래
연애 초반에는
다 그렇지 뭐.

나야 남편이
워낙 성격이
유해서 그런 거
없었지만.

둥글

둥글

무기는…
좀….

· · · · ·

좀…?

얼굴값
하잖아….

하하핫….

그래도
꼴값 떠는 것보단
훨씬 낫지.

여자 막 좋아하고
그런 놈팽이는
아니니깐.

맞아, 가끔 한 대
쥐어박고 싶을 정도로
맞는 말만 하는데…

네가 많이
맞춰주겠다?

서로
맞춰가는 거지,
뭐….

그래, 그게
싫지 않으면
계속 만나도
괜찮아.

응, 좋아.
잘해줄 땐
또 잘해줘.

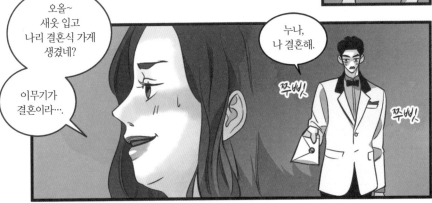

오올~
새옷 입고
나리 결혼식 가게
생겼네?

이무기가
결혼이라….

누나,
나 결혼해.

쭈빗

쭈빗

결혼상대로는
나도 그다지
추천하고 싶진
않았는데
네가 행복하다니
됐다.

왜?

응?

왜 추천
안 해…?

아니…
뭐….

무기는
예전부터
자기 목표가
있었거든

그거 이루기 전에는
결혼할 생각 없다
그랬던 것 같아서.

잘 기억은 안 나는데
근데 단기간에
할 수 있는 그런 게
아니었던 것 같아.

37

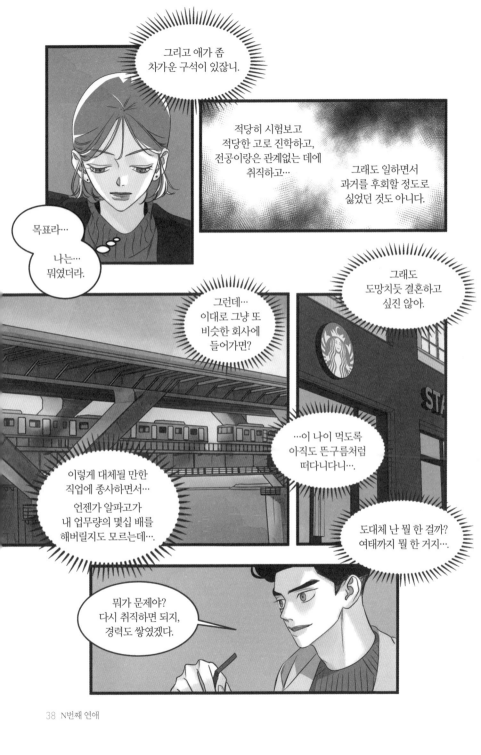

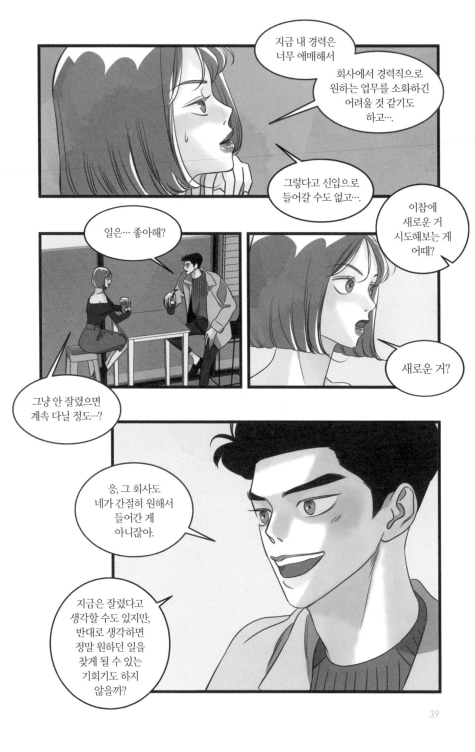

지금 내 경력은 너무 애매해서

회사에서 경력직으로 원하는 업무를 소화하긴 어려울 것 같기도 하고…

그렇다고 신입으로 들어갈 수도 없고…

이참에 새로운 거 시도해보는 게 어때?

일은… 좋아해?

새로운 거?

그냥 안 잘렸으면 계속 다닐 정도…?

응, 그 회사도 네가 간절히 원해서 들어간 게 아니잖아.

지금은 잘렸다고 생각할 수도 있지만, 반대로 생각하면 정말 원하던 일을 찾게 될 수 있는 기회기도 하지 않을까?

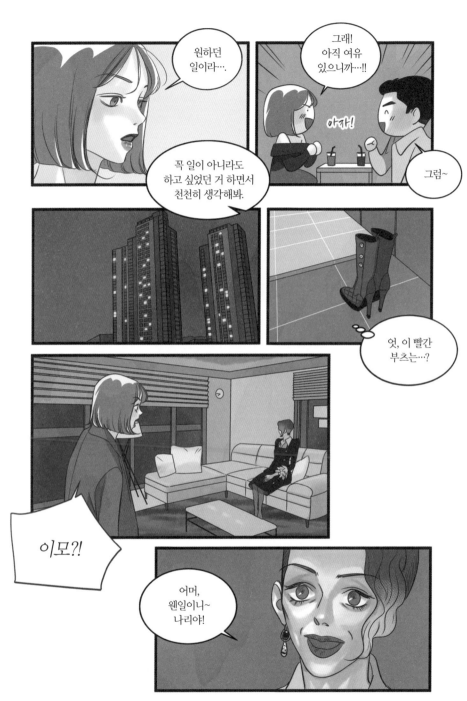

Season 2

12화
환상의 섬

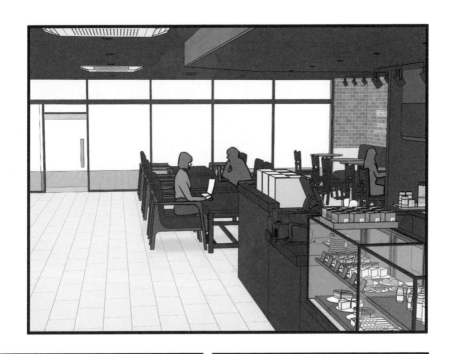

뜨록—

흠….

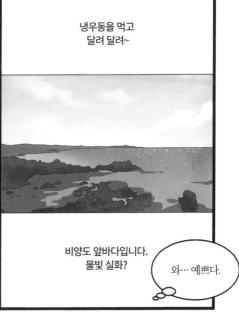

냉우동을 먹고
달려 달려~

비양도 앞바다입니다.
물빛 실화?

와… 예쁘다.

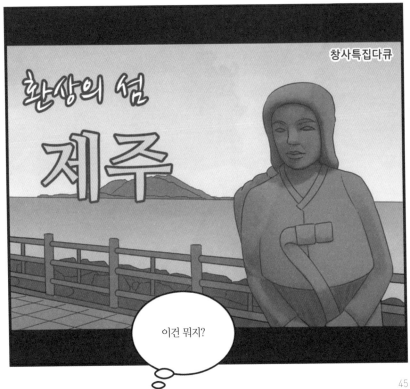

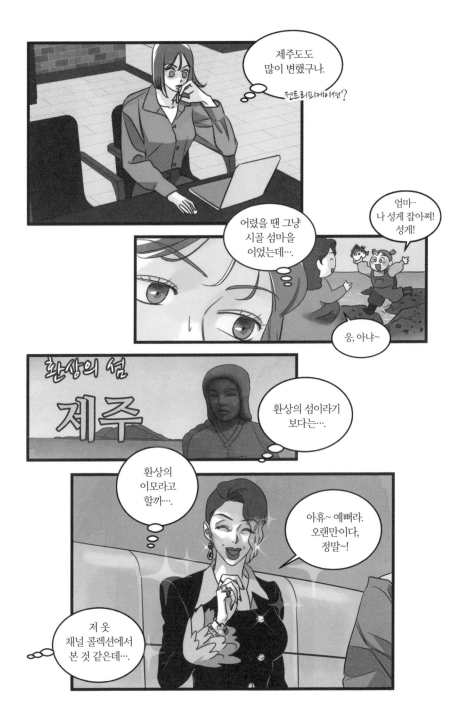

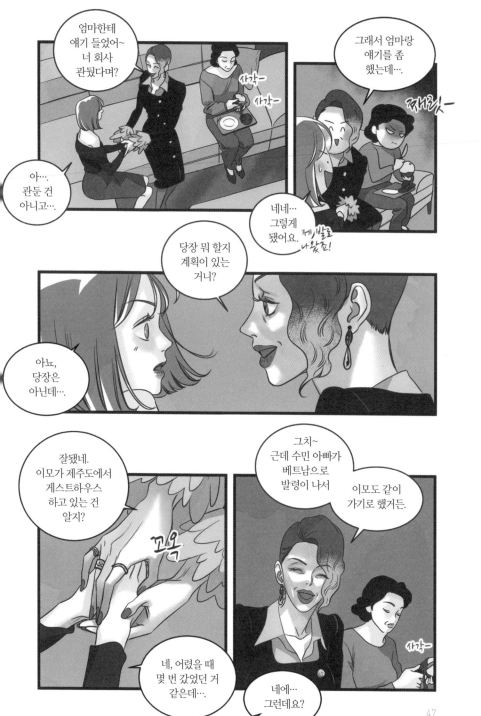

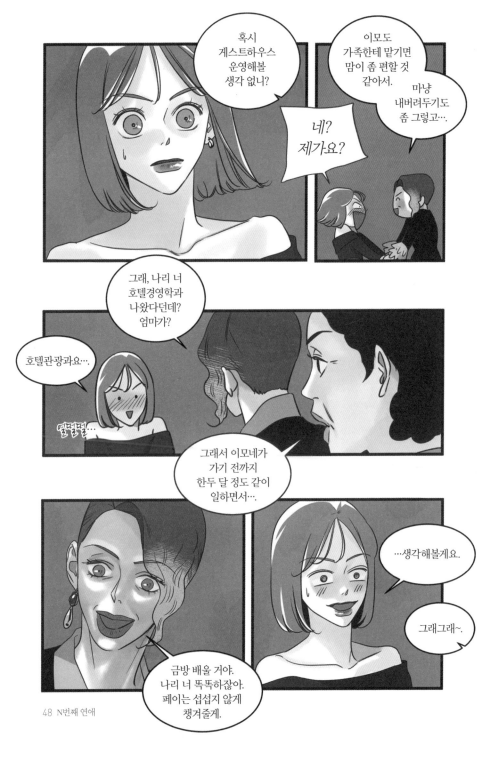

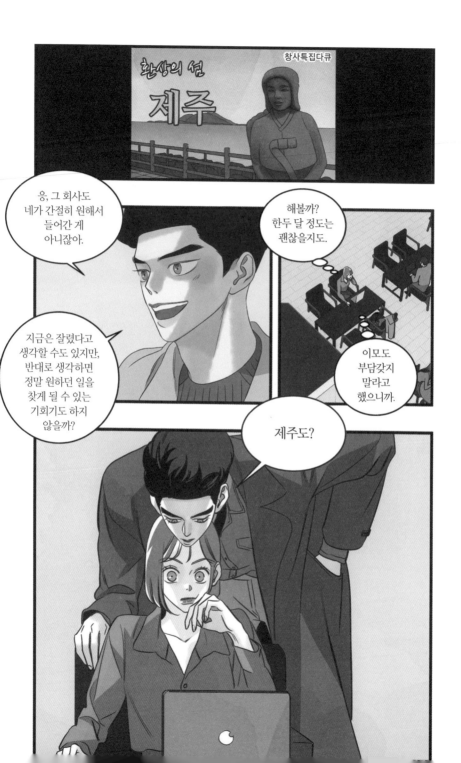

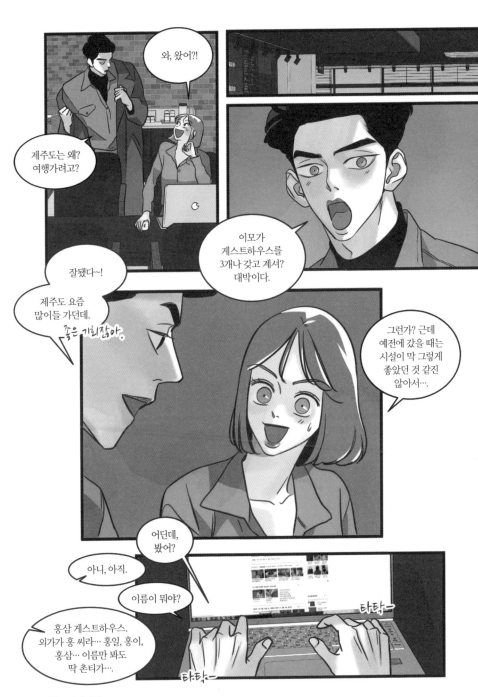

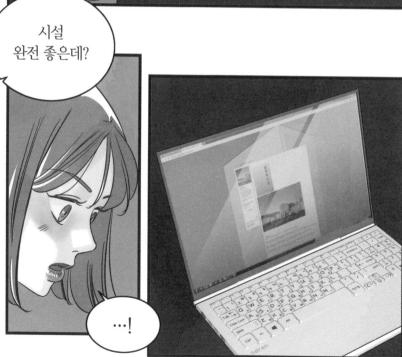

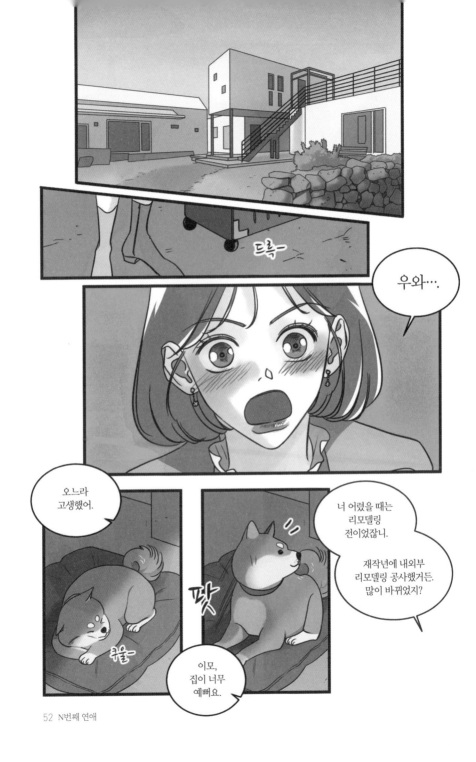

네,
엄청…

!

왕왕!

얘는 홍시!
사람 좋아해.

오구오구~
귀여워라!
안녕~~

홍시야~

할딱할딱

끼잉
끼잉

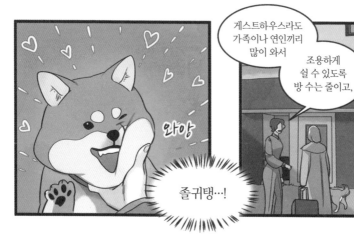

와앙

졸귀탱…!

게스트하우스라도
가족이나 연인끼리
많이 와서
조용하게
쉴 수 있도록
방 수는 줄이고,

작게 카페도
만들었어.

저녁에는 간단하게
모임하고,
아침엔 조식
먹을 수 있게.

와,
인테리어
취저♡

정말 좋네요, 바다도 바로 앞이고 주변도 조용하고.

3개 중에 여기가 입지는 제일 좋아.

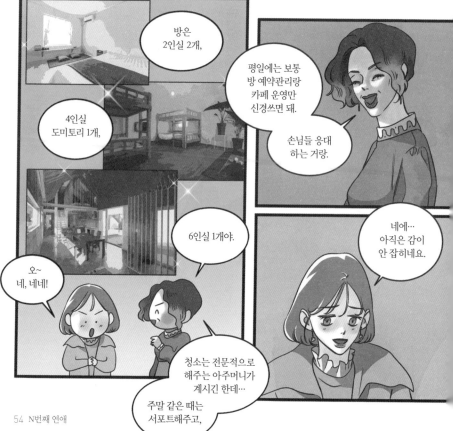

방은 2인실 2개,

평일에는 보통 방 예약관리랑 카페 운영만 신경쓰면 돼.

손님들 응대 하는 거랑.

4인실 도미토리 1개,

6인실 1개야.

네에… 아직은 감이 안 잡히네요.

오~ 네, 네네!

청소는 전문적으로 해주는 아주머니가 계시긴 한데…

주말 같은 때는 서포트해주고,

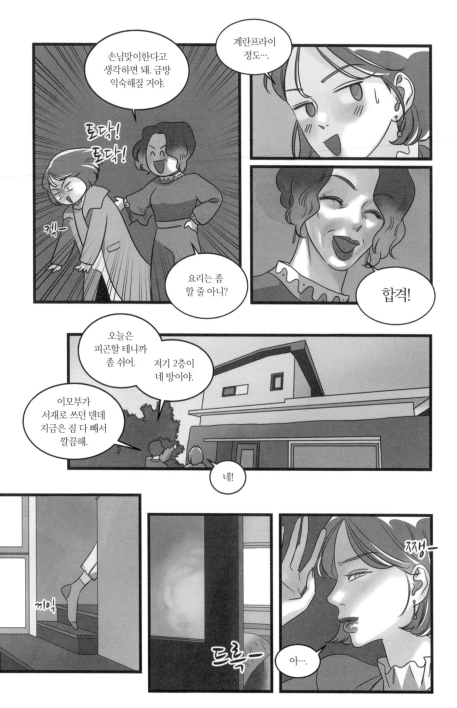

FANTASTIC!

무기야, 봐봐.

짱 좋지?!

와, 대박!

나도 가고 싶다ㅠㅠ

제주도에서의 생활은 불확실한 미래에 대한 불안을
일시적으로 해소시켜 주었어요.

고용불안, 결혼, 경쟁사회, 불분명한 목표….

13화
윈터 서퍼

우리는 여행의 현실이 우리가 기대한 것이 아니라는 생각에
익숙하다. 물론 비관주의자들—데제생트가 명예 후원자
노릇을 할지도 모른다—은 현실이 반드시 실망스럽다고
주장한다. 그러나 일단 현실은 기대와는 다르다고 이야기하

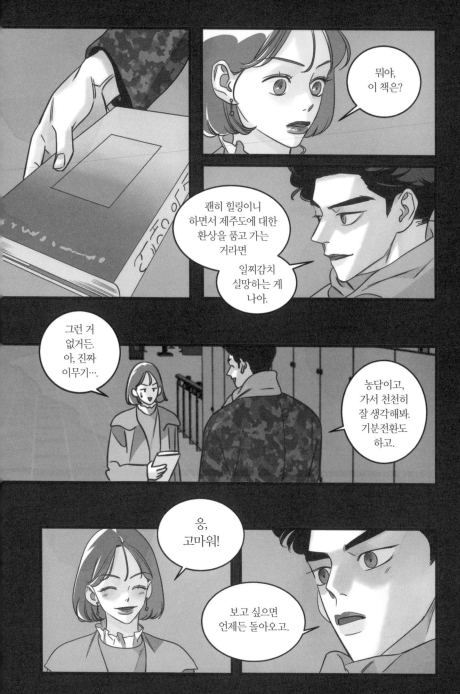

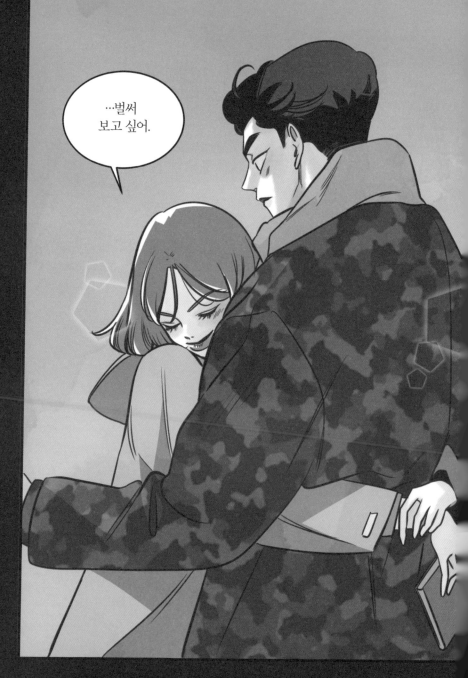

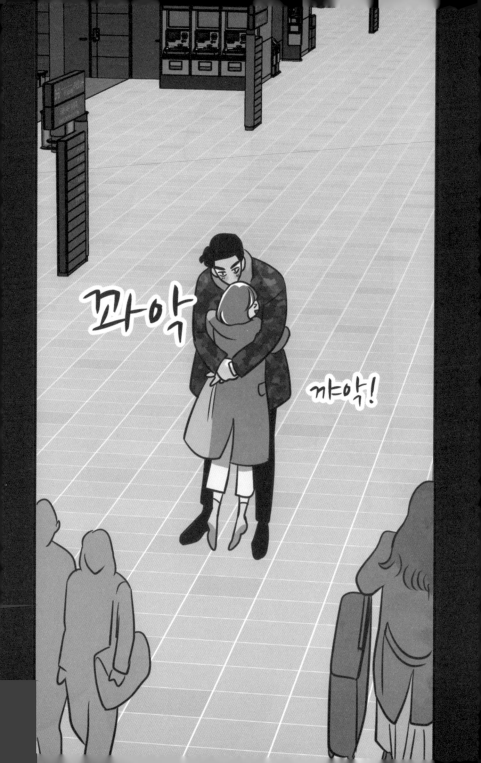

괜히 부추겼나…
한편으로는 실망하고
얼른 돌아왔으면
좋겠다는 생각도
드네.

중얼

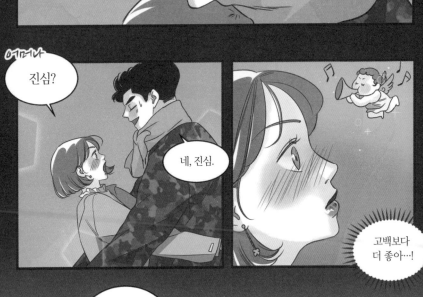

여머나

진심?

네, 진심.

고백보다
더 좋아…!

미안해, 무기야.
실망하기엔
너무 좋은걸.

쿨쿨

무기 냄새
나네.

보고싶다,
이무기…

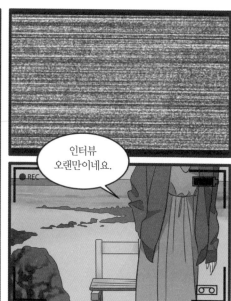

인터뷰
오랜만이네요.

● REC

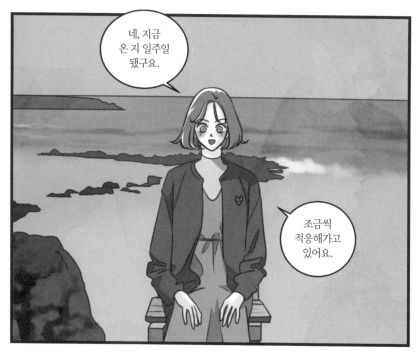

네, 지금
온 지 일주일
됐구요.

조금씩
적응해가고
있어요.

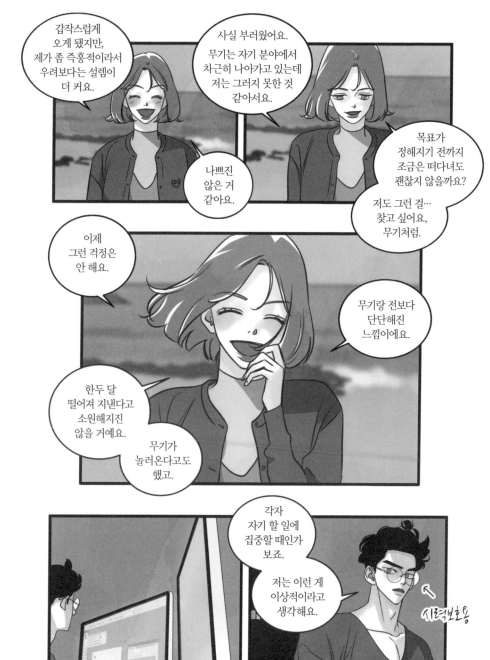

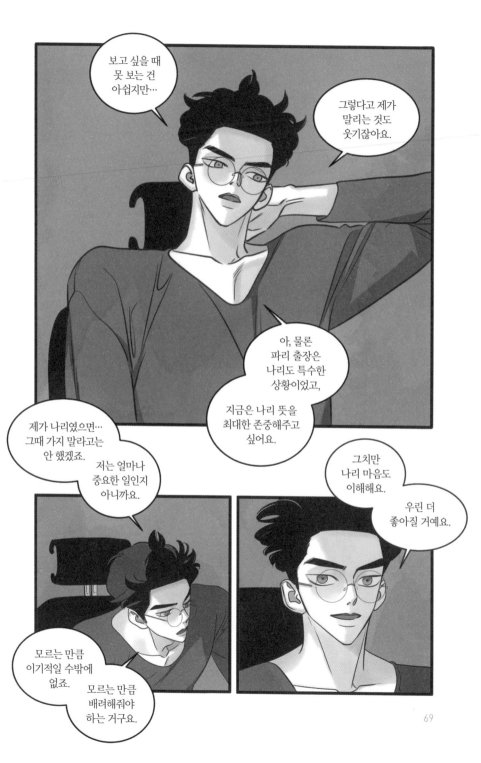

씨익—

쏴아아—

쏴아아—

손목 스냅을
이용해서~

오오!

맛이쩌용?

착실하게 그녀의 시간은

스냅촬영·차
오셨구나~
너무 부러워요.

흐르고 있었다.

오늘은
예약 한 팀이니까
어디 놀러갔다 와,
나리야.

그래도
돼요?

너무 늦진 말구~
시골이라 해 지면
금방 어두워져.

네!

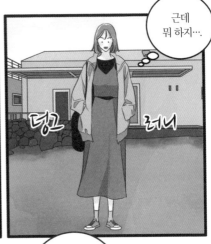

근데
뭐 하지….

덩고

러니

해변 근처에서
맛있는 거라도
사 먹어.
산책도 하고.

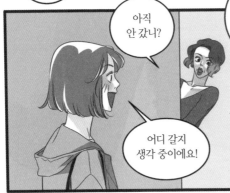

아직
안 갔니?

어디 갈지
생각 중이에요!

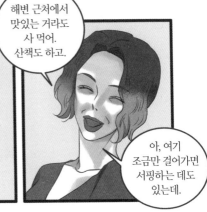

아, 여기
조금만 걸어가면
서핑하는 데도
있는데.

71

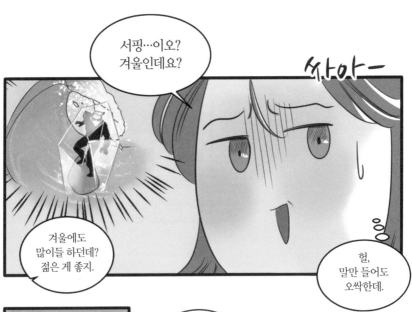

서핑…이오?
겨울인데요?

싸아―

겨울에도
많이들 하던데?
젊은 게 좋지.

헐,
말만 들어도
오싹한데.

블루
레모네이드
하나…

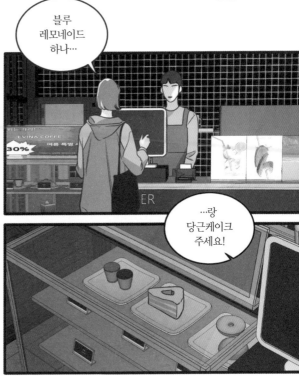

…랑
당근케이크
주세요!

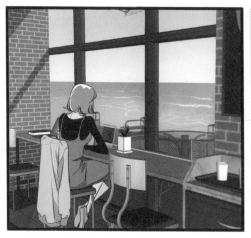

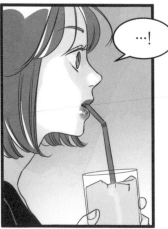

…!

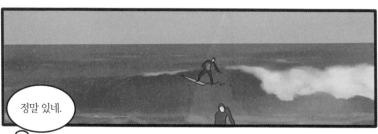

정말 있네.

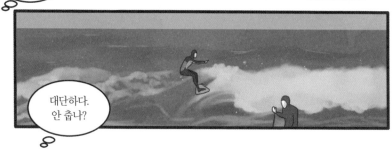

대단하다.
안 춥나?

73

촤앗

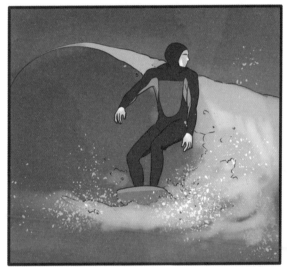

......

오오...

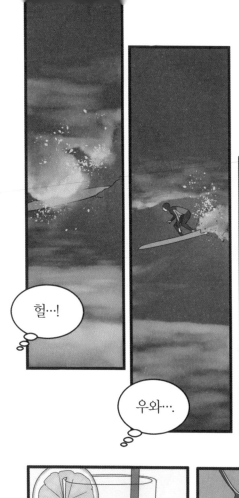

헐…!

우와…

엄청
추워 보여.

스윽

멈칫

상호 형
어디 가셨지?

휙

탁

몽글

꺄아~

성공이다!

홍시~
잘 있었어?

손님인가?

안녕하세요,
예약하셨어요?

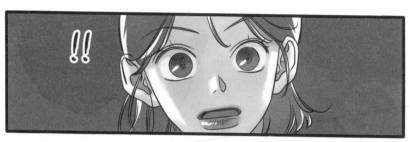

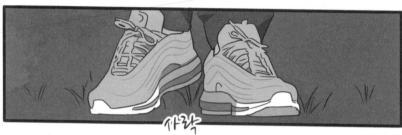

재락

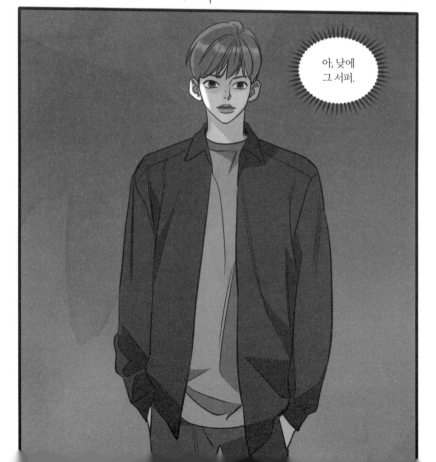

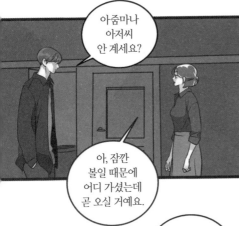

아줌마나 아저씨 안 계세요?

아, 잠깐 볼일 때문에 어디 가셨는데 곧 오실 거예요.

…혹시 여기 알바생은 아니죠?

알바생이라고 해야 하나… 인턴…이라고 할까요?

!

하… 인턴이나 알바나.

??

아, 아줌마~!

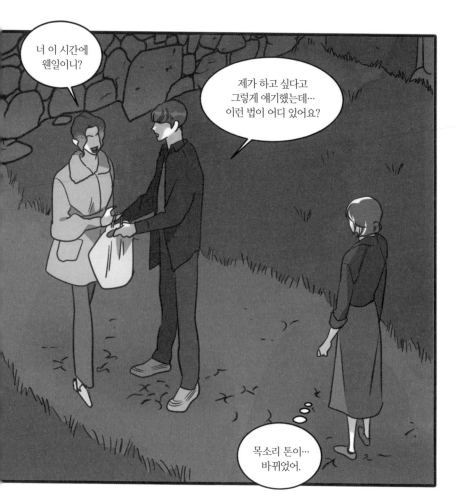

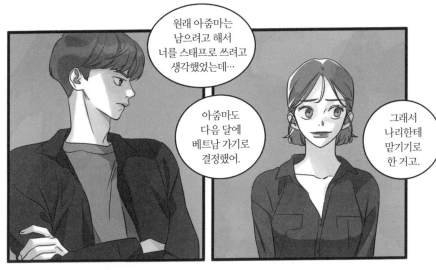

근처에 서핑숍도 많잖아. 거기서 스태프로 일하면 되잖니?

그래도 안 돼. 네가 계속할 거면 몰라도.

해봤죠. 근데 밤마다 너무 시끄럽고…

아무튼 저는 여기가 좋아요. 아저씨도 다 설득해놨는데… 이런 법이 어디 있어요?

너는 멀쩡한 집 놔두고 왜…

부모님이 리즈…

아줌마, 잠깐만요!!

TIME!!

소근소근

투다닥—

왜?

그냥 그렇게 해주세요.

??

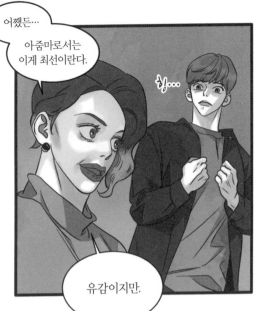

어쨌든…
아줌마로서는 이게 최선이란다.

힝ㅇㅇㅇ

유감이지만.

움찔

획

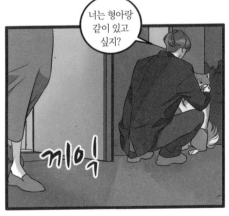

너는 형아랑 같이 있고 싶지?

끼익

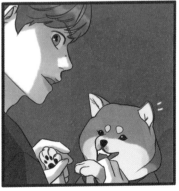

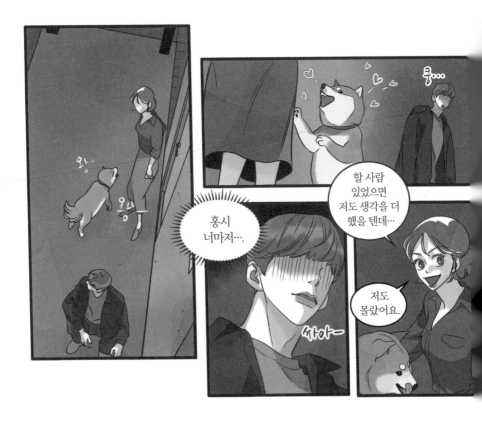

왕-

왕·
왕·

흥시
너마저…

쿵ㅇㅇㅇ

할 사람
있었으면
저도 생각을 더
했을 텐데…

저도
몰랐어요.

싸아一

…저기요.

?

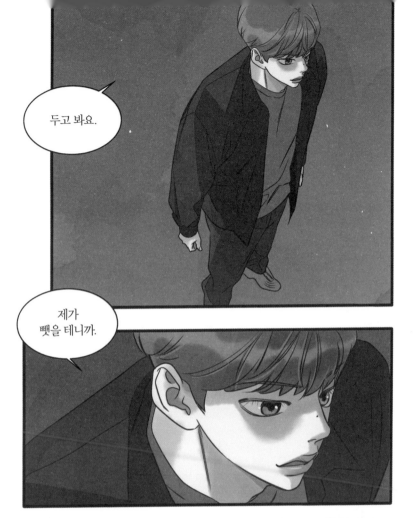

두고 봐요.

제가
뺏을 테니까.

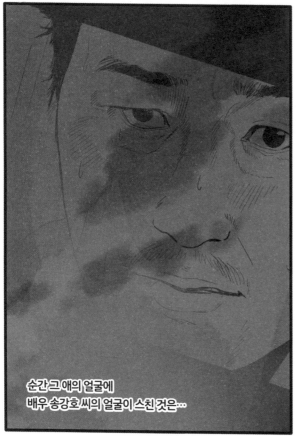

순간 그 애의 얼굴에
배우 송강호 씨의 얼굴이 스친 것은…

단지 영화에서 느꼈던 공기가

그날의 것과 비슷해서라고 생각했어요.

검고 축축한 풀과 밤의 공기….

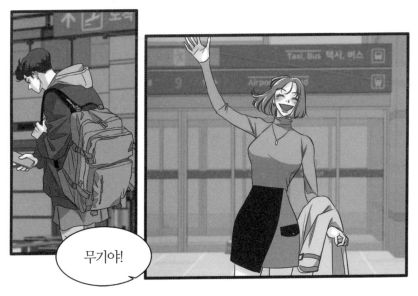

무기야!

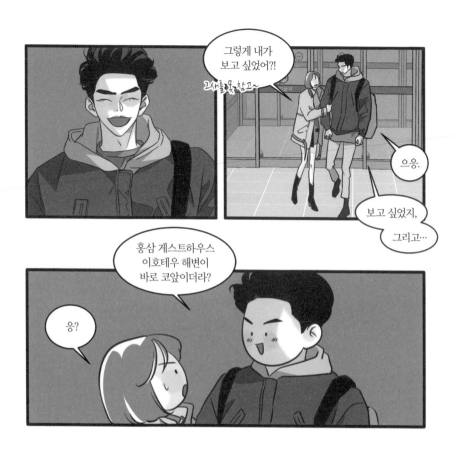

그렇게 내가 보고 싶었어?!

그새를 못 참고~

으응.

보고 싶었지,

그리고…

홍삼 게스트하우스 이호테우 해변이 바로 코앞이더라?

응?

설마…

불길해

거기가 완전 서퍼들의 천국이라고 하던데!!

역시…

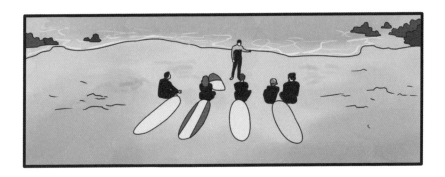

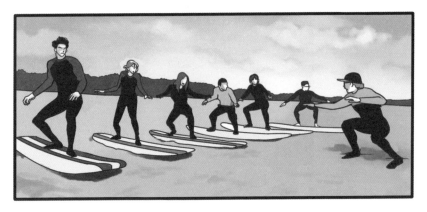

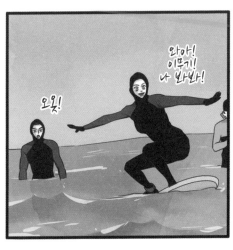

와아!
이무기!
나 봐봐!

오옷!

푸핰

첨벙

대박!
완전
맛있겠다!!

뽀락—

찰칵

후룩

끄하, 배부르다!

나 화장실 좀
갔다올게.

그래~

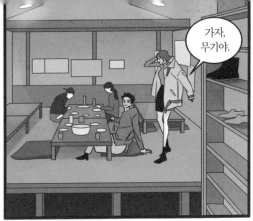

가자,
무기야.

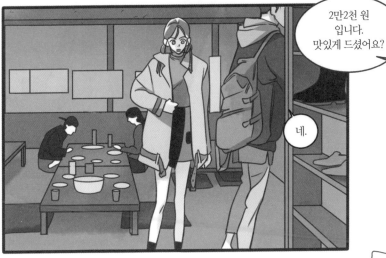

2만2천 원
입니다.
맛있게 드셨어요?

네.

?!

?!

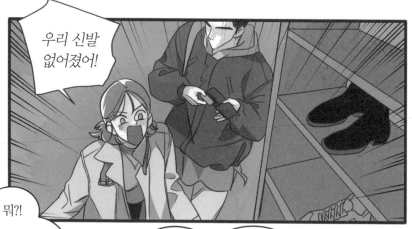

우리 신발
없어졌어!

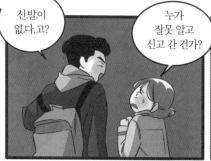

뭐?!

신발이
없다.고?

누가
잘못 알고
신고 간 건가?

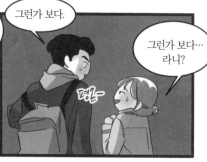

그런가 보다.

그런가 보다…
라니?

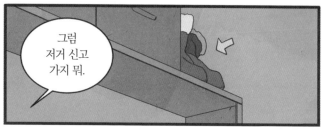

그럼
저거 신고
가지 뭐.

??

???

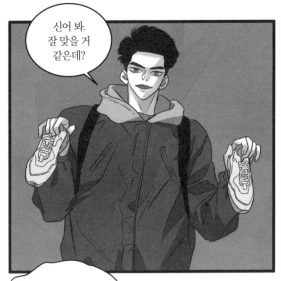

신어 봐.
잘 맞을 거
같은데?

뭐야아~~~

야!
이무기잉…!

아, 모야아~
깜짝
놀래짜나~~!

좋을 때다.

……

네가 이럴 줄은
상상도 못했으~

근데 어쩌지?
나 준비 못했는데.

빛나무집

그 말투 뭐냐?
괜찮아, 같이 서핑
해줬잖아.

연말에는
같이 못 보낼 거
같아서… 겸사겸사.

새 신발
이니까
흰 선만
밟아야지~!

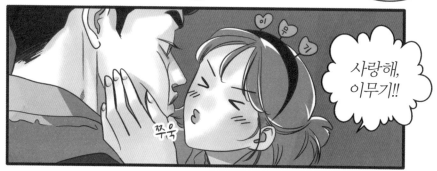

이무기

사랑해,
이무기!!

쮸욱

부시럭
부시럭

끼얏!

아저씨.

닌자 술법은
언제 터득한 거냐?

깜빡이 좀
켜고 들어와

닌자…?

베트남에 아줌마도
같이 가기로
하셨다면서요?

응, 그렇게 됐어.
너 스태프로 써달라고
생떼 부렸다며?

생떼라니요.
치이, 아줌마도.
한 마디 말도 없이
웬 여자를 데려올
줄이야.

웬 여자가 아니고
우리 조카야.

조카요?
아…

그 여자는…
아니, 조카분은
왜 갑자기
온 거래요?

서울에서 일하다가
직장 관두고… 시기가
잘 맞았던 거지.

너는 학교도
가야 하니까
오래 못하잖니.

그건 그렇지만
방학 때는 또 올 거고
휴학할 수도 있고…

으휴~
서핑이 뭐라고
휴학까지 하냐?

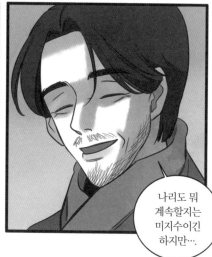

나리도 뭐
계속할지는
미지수이긴
하지만….

?!

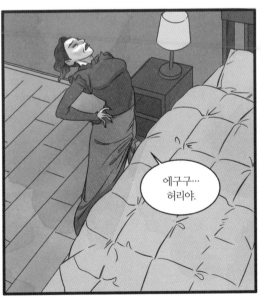

에구구…
허리야.

아줌마!

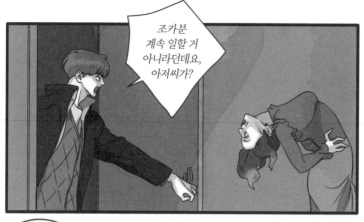

조카분 계속 일할 거 아니라던데요, 아저씨가?

넌 노크도 모르니?

쒸익

쒸익

그 얘기는 끝난 걸로 아는데.

차라리 혈육 버프라면 인정할게요.

솔직하게 말씀해주세요.

그런 거예요?

아니면 뭐예요, 제가 싫으신 거예요…?

그렁

그렁

아줌마가 가기 전까지 스태프로 써줄게.

…그럼 이렇게 하자.

예류

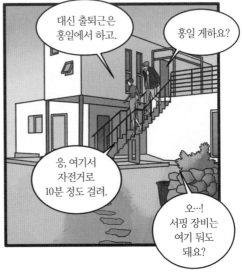

대신 출퇴근은 홍일에서 하고.

홍일 게하요?

응, 여기서 자전거로 10분 정도 걸려.

오…! 서핑 장비는 여기 둬도 돼요?

그래,
만약에 나리가
나중에도 계속한다
그러면

그 뒤는
나리 결정에
따르는 걸로.

그리고 숙식
제공하는 대신,
알지?
무급이야.

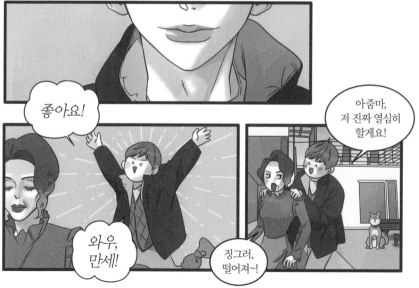

좋아요!

아줌마,
저 진짜 열심히
할게요!

와우,
만세!

징그러,
떨어져~!

101

…?

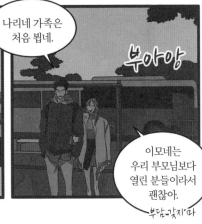

나리네 가족은
처음 뵙네.

부아앙

이모네는
우리 부모님보다
열린 분들이라서
괜찮아.

부담갖지마

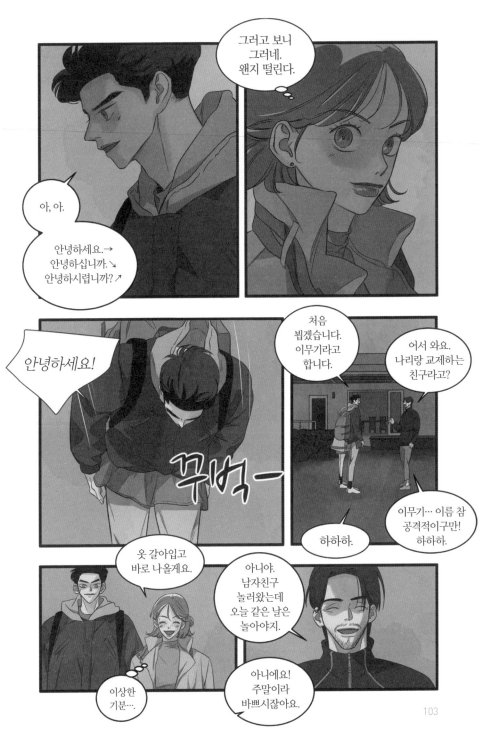

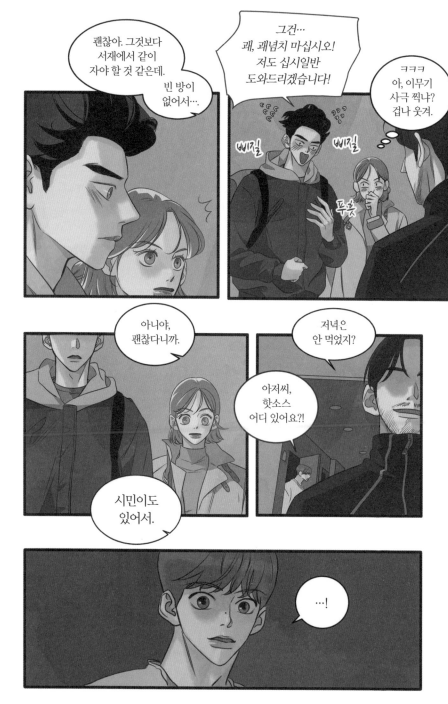

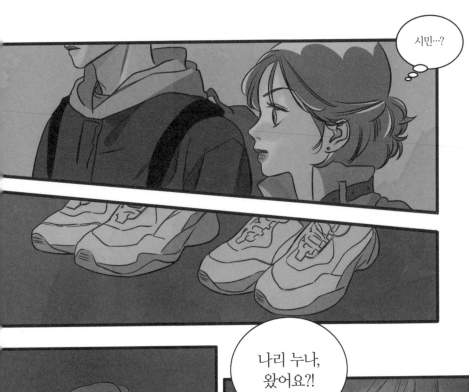

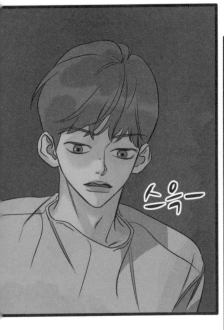

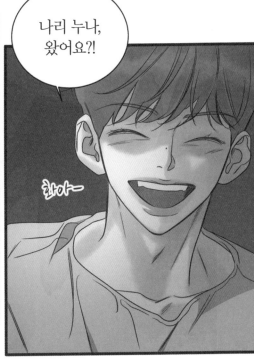

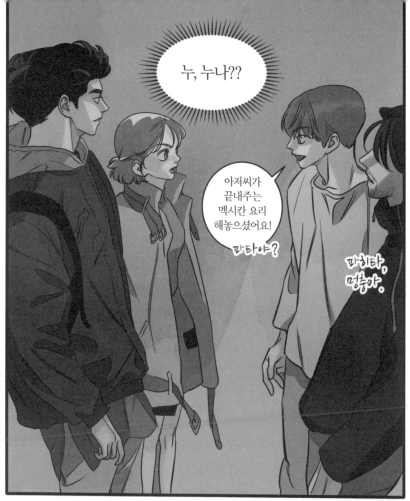

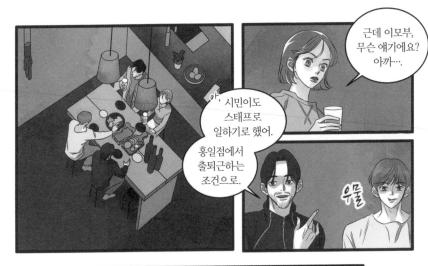

근데 이모부, 무슨 얘기에요? 아까….

아, 시민이도 스태프로 일하기로 했어.

홍일점에서 출퇴근하는 조건으로.

우물

이 녀석이 보통이 아니라니까.

아줌마가 예뻐해주신 덕이죠.

나리 누나, 앞으로 잘 지내요.

그, 그래….

근데 누나 남자친구 진짜 잘생기셨다.

……

형 성함이 이무기라고 했던 거 같은데… 무기 형이라고 불러도 돼요?

107

네, 그래요.
이름이?

시민이에요,
김시민.
말 편하게 하세요!
저 27살이에요.
형은요?

누나보다
연상이세요?
아줌마가 누나는
29살이라고
하시던데.

27…?

동갑이야.

그럼 졸업했겠네?
계속 여기서
일하는 거야?

안심—

아니요,
이제 졸업반이라서
3월부터 다시
서울 가야 해요.

전공하고 안 맞아서
방황을 좀 하다가….

나리야,
오늘 뭐 했니?
아까 서핑 렌탈숍
추천해달라고
하더니…
혹시
서핑 했어?

아, 네.
무기가
하고 싶대서….

오늘 처음 해봤어.
재밌더라. 생각보다
안 춥던데?

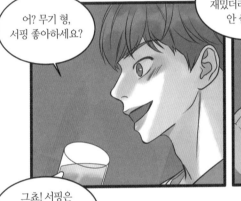

어? 무기 형,
서핑 좋아하세요?

그쵸! 서핑은
사계절 즐길 수 있는
스포츠거든요.

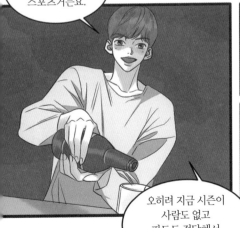

오히려 지금 시즌이
사람도 없고
파도도 적당해서
서핑하기에 최적이죠!

보통 초심자들은
겨울에 시작하면
힘들어서 금방
포기하던데…

치이이—

재밌으셨다니
다행이네요!

109

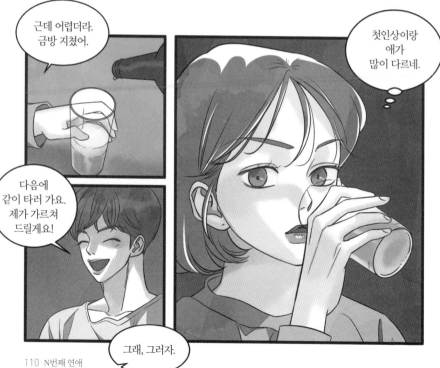

코오ㅡ

눕자마자
잠들다니.

많이
피곤했나보네.

작업하느라
정신없을 텐데.

사락

짬내서
와줘서…

쪽

고마워.

다 치웠네?
설거지는 내가 할게.
너도 들어가.

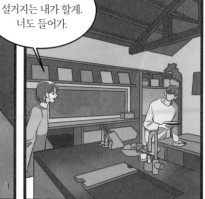

빤히ㅡ

?

아니에요.
같이 치우면
금방이잖아요,

누나.

제가 초면에는
서핑 못할까봐 불안해서
건방지게 굴었는데…
미안해요.

앞으로는
누나 말 잘 들을게요.

부담 갖지 말고
막 부려먹어도
좋아요.

나도 초보인데.
나야말로
잘 부탁해.

에이,
뭘 부려먹어~

괜찮은
애잖아….

씨익—

우우웅—

우우웅—

우우웅—

우우웅—

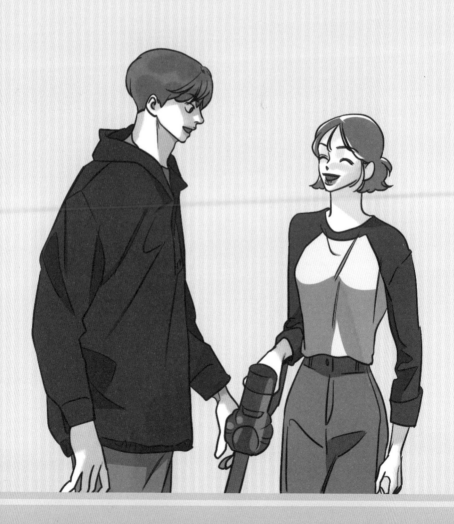

14화
블랙리스트

짧았던
1박2일.

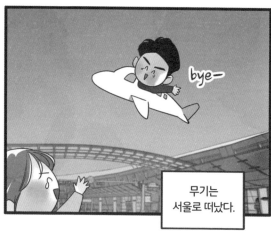

bye—

무기는
서울로 떠났다.

게스트하우스 일이
익숙해질 무렵….

윙잉—

윙잉—

윙잉—

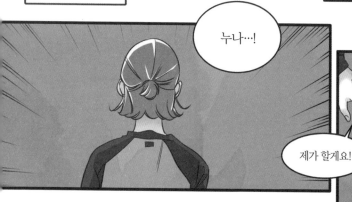

누나…!

제가 할게요!

아니야,
내가 할게.

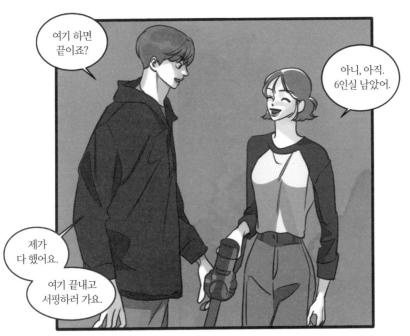

여기 하면 끝이죠?

아니, 아직. 6인실 남았어.

제가 다 했어요.

여기 끝내고 서핑하러 가요.

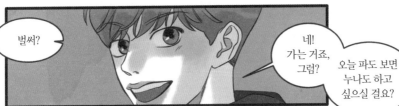

벌써?

네! 가는 거죠, 그럼?

오늘 파도 보면 누나도 하고 싶으실 걸요?

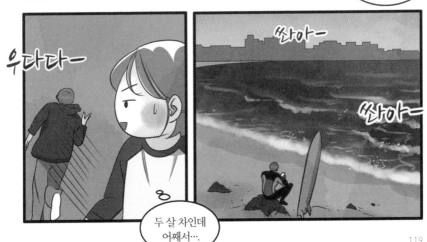

우다다ー

싸아ー

싸아ー

두 살 차인데 어째서….

시민아.

가자.

저, 전화 좀
하고….

누나 먼저
하고 계세요.

응, 그래.

이지은
시민아..ㅠㅠ
도대체 어디야…
오해라니까 정말
나 너밖에 없어ㅠ

싸아ー

오늘은
조금 차네.

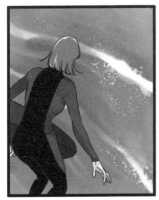

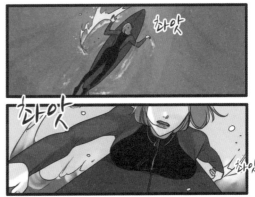

차앗

촤앗

촤앗

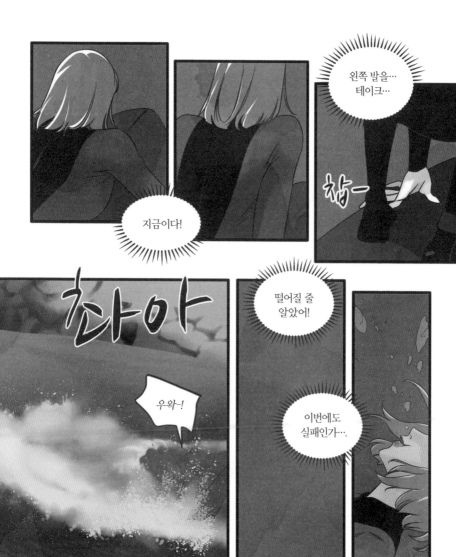

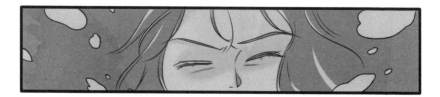

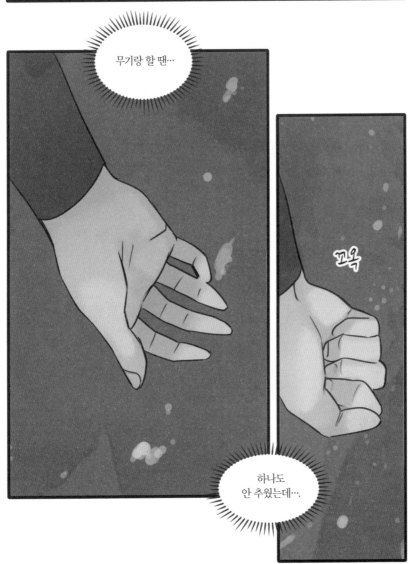

무기랑 할 땐…

꼬옥

하나도
안 추웠는데….

그래도

뭔가…

편안한 기분….

?!

꽉

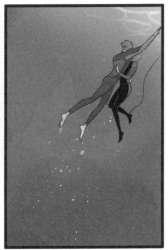

누구?!

푸핫ー

누나, 괜찮아요?

구룩.

시민아?
어떡해….

너…
코피 나….

그것도. 쌍으로

예?!

미안해…
갑자기 잡아끄니까
나도 너무 놀라서…

넌 줄 모르고
그런 거야.

바로 전에
저랑 얘기했잖아요.
어떻게 전 줄
몰라요?

난 또
빠진 줄 알고
얼마나 놀랐는데.

그리고 무기 형 같은
남친이 있으신데
제가 뭘 어찌겠어요?
나참….

아니,
그런 게
아니고…

그리고
저도 여자친구
있거든요~.

머쓱

곧 헤어질
거지만….

중얼

무슨….

뭘 물어….

그래그래.

쿠르릉ー

쏴아아아아ー

쏴아아아아ー

6인실 방 비었나요? 예약하고 싶은데ー

쏴아아아아ー

쏴아아ー

한 7시쯤 도착할 건데ー
네, 이따 봬요!

끼익

날씨 즈르맞네,
진짜!

탁

차 저기
대도 되나?

몰라, 그냥 둬.
알아서 하겠지.

네?

파티가
없어요?

얘들아!
여기 파티 없다는데?!
다른 데 갈까?

네, 오늘은 손님이
한 팀 더 계신데
신청 안 하셔서요.

그냥 방에서
너무 소란스럽지 않게
즐겨주시면
감사하겠습니다.

네에?
완전 노잼이네.

흐응...
몇 시까지요?

11시까지요.

다른 손님들
배려하는 차원에서
만든 원칙이니까
잘 지켜주세요.

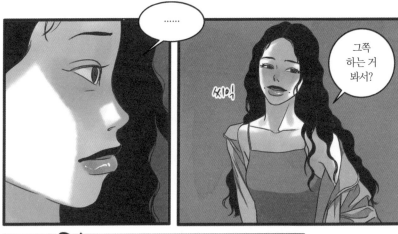

……

그쪽
하는 거
봐서?

씨익

쾅—

깜짝

?

시민아,
이제 퇴근해.

네~ 누나
내일 봬요.

아,
저것들이
진짜…

콩콩!

저기요,
이제 취침 시간인데
조용히 좀 해주시면….

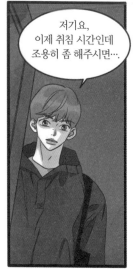

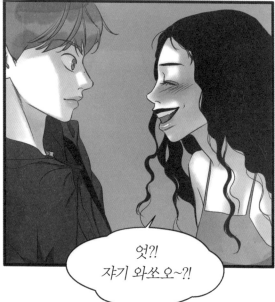

엇?!
쟈기 와쏘오~?!

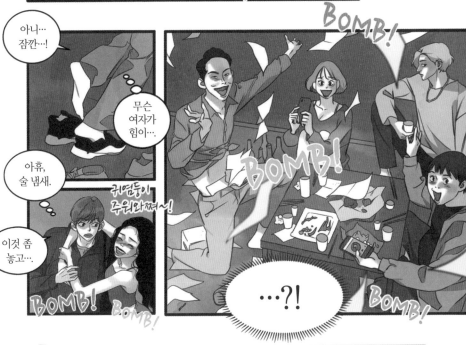

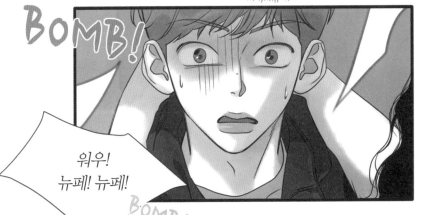

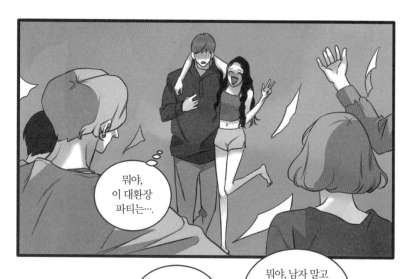

뭐야,
이 대환장
파티는….

딸깍

전 이제
가봐야 해서….

이제 왔는데
어딜 가요-!

뭐야, 남자 말고
여자 스태프 있던데,
성비 좀 맞추자,
우리.

건스-

내가 지금 가면
나리 누나
부를 거 같은데….

야, 너 그딴 소리
할 거면 꺼져!
우리 귀욤둥이랑
놀 거니깐.

……

우우~
여자 데려와라,
여자~!

이 진상놈들,
아예 먹여서
뻗어버리게
만들어야지.

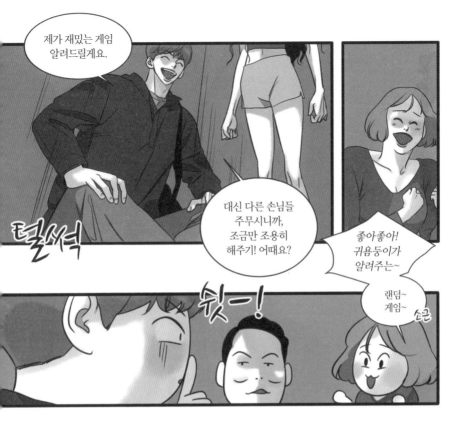

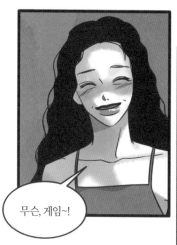

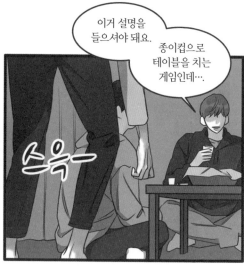

이거 설명을 들으셔야 돼요. 종이컵으로 테이블을 치는 게임인데…

스윽―

무슨, 게임~!

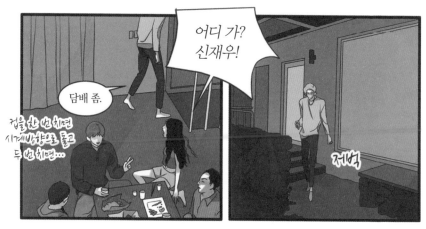

어디 가? 신재우!

담배 좀.

컵을 한 번 치면 시계방향으로 돌고 두 번 치면…

저벅

치익―

부스럭―

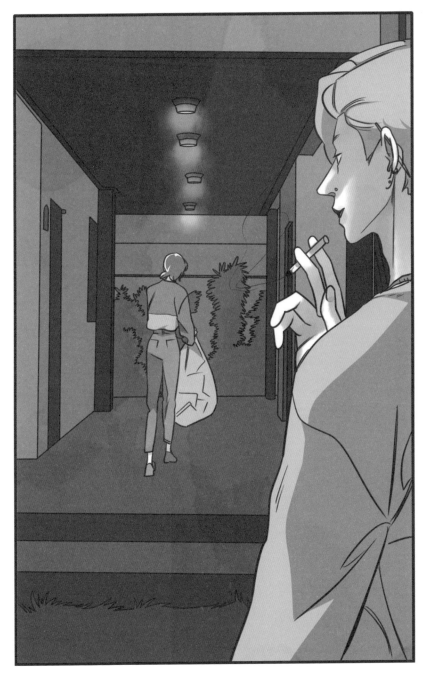

후우

텅

빨

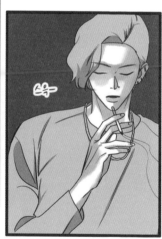

쓰읍

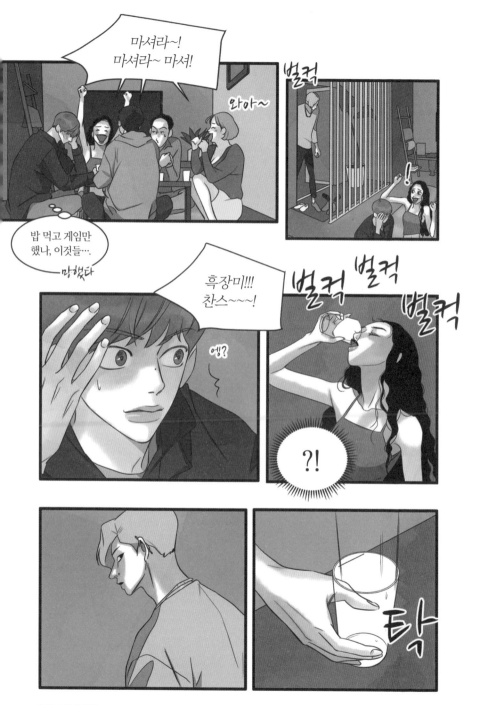

소원은~
번호 찍어주기~!

어디에?!
우리 엄마 작품인
내 얼굴에!

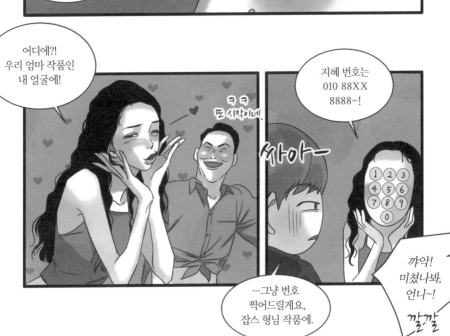

지혜 번호는
010 88XX
8888~!

ㅋㅋ
또 시작이네.

싸아一

…그냥 번호
찍어드릴게요,
잡스 형님 작품에.

꺄악!
미쳤나봐,
언니~!

깔깔

품.

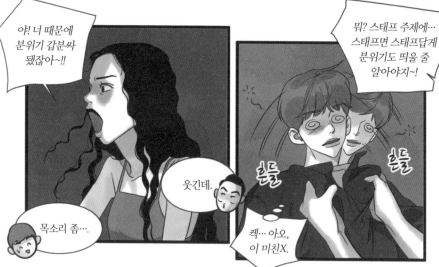

너는
여기서 뭐 해,
시민아?

아, 누나…
그게 아니라….

너…는
일단 나와.

안 돼!
귀욤둥이
우리랑
더 놀 건데~?

비틀

차악

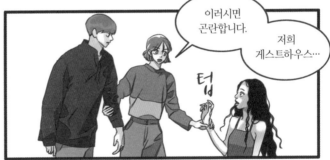

이러시면
곤란합니다.

저희
게스트하우스…

텁

뭐? 어쩌라고~!
내가 내 돈 내고
스태프랑 놀겠다는데~!

143

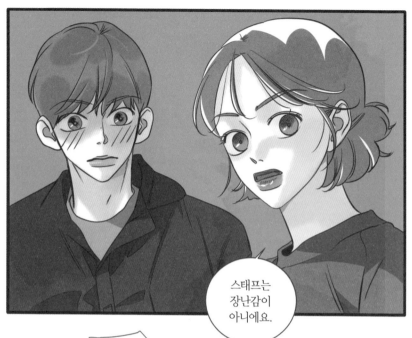

스태프는
장난감이
아니에요.

뭐래~
니가 뭔데
이래라
저래라야?

그만해,
주지혜.

치우자.

죄송해요.
저희 이제
그만 정리하고
잘게요.

누나… 죄송해요.
제가 수습하려고
했는데….

아,
짜증나….

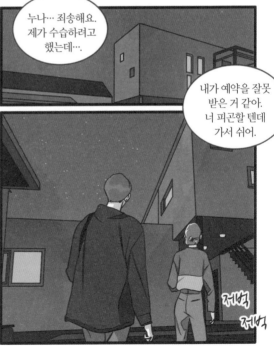

내가 예약을 잘못
받은 거 같아.
너 피곤할 텐데
가서 쉬어.

팡

그만 자자.

저벅

저벅

...힝.

네…
누나도 쉬세요.

괜찮아요?

그런데…요.

어디서 자요?
여기서 자요?

??

일은 끝났어요?

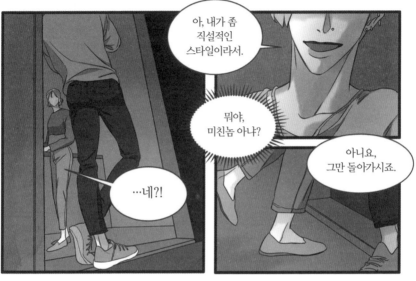

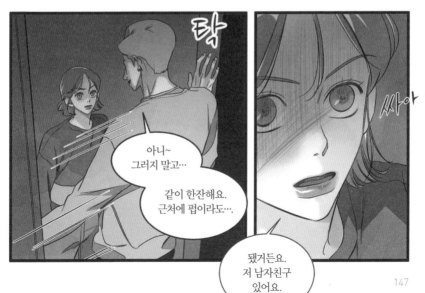

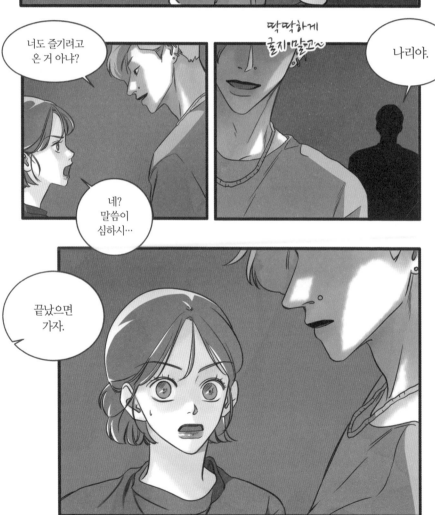

Season 2

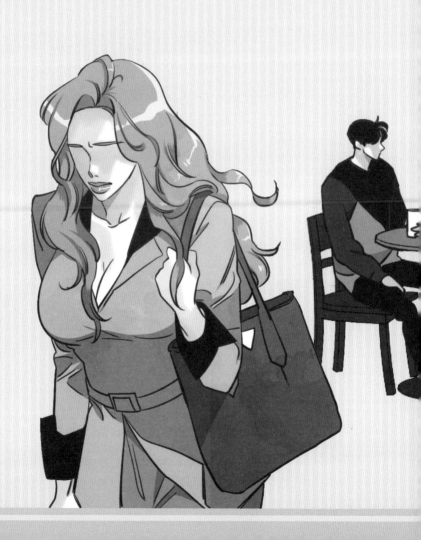

15화
입장정리

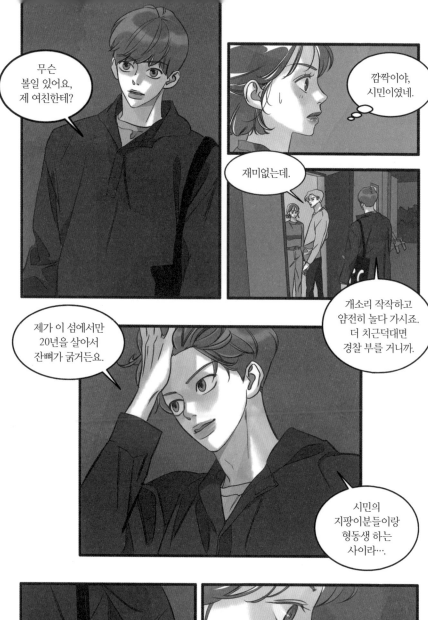

무슨
볼일 있어요,
제 여친한테?

깜짝이야,
시민이였네.

재미없는데.

개소리 작작하고
얌전히 놀다 가시죠.
더 치근덕대면
경찰 부를 거니까.

제가 이 섬에서만
20년을 살아서
잔뼈가 굵거든요.

시민의
지팡이분들이랑
형동생 하는
사이라….

…!

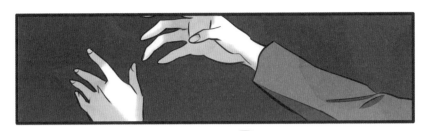

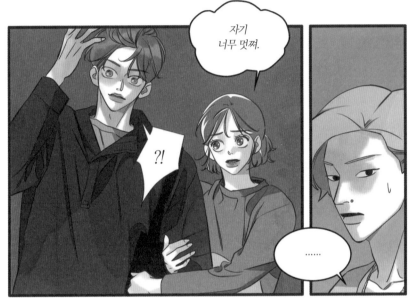

자기
너무 멋쪄.

?!

······

좋을대로~.

······

······

누나···.

응?

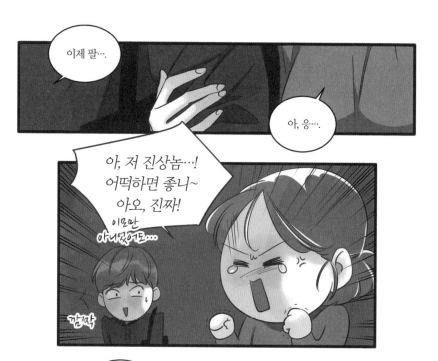

이제 팔…

아, 응….

아, 저 진상놈…!
어떡하면 좋니~
아오, 진짜!

이모만
아니었어도…

깜짝

할 일
남았어요?

정리하면 돼,
금방 해.

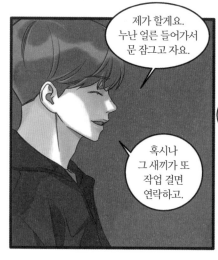

제가 할게요.
누난 얼른 들어가서
문 잠그고 자요.

혹시나
그 새끼가 또
작업 걸면
연락하고.

아니야, 내가…

그냥 가요.

…?

어어…
부탁해,
그럼.

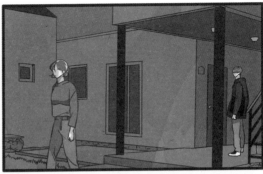

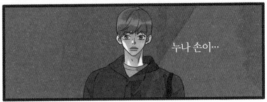

누나 손이…

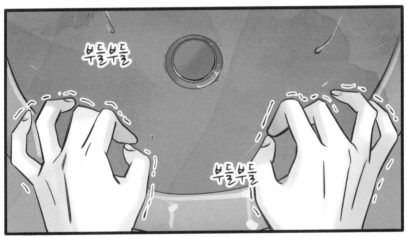

부들부들

부들부들

꼬옥

조용하네.

아직
안 일어났나?

쿵쿵

!

커피향기.

달칵—

시민아.

아, 누나.
일어났어요?

커피 드실래요?

응…!

되게
일찍 나왔네.

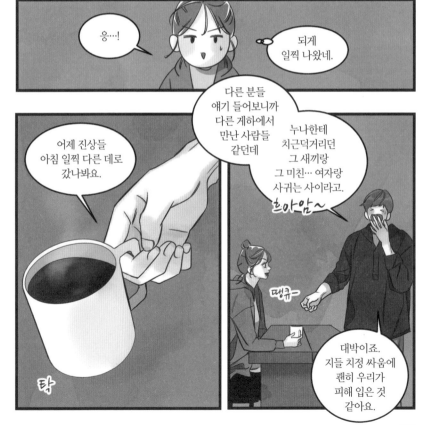

어제 진상들
아침 일찍 다른 데로
갔나봐요.

다른 분들
얘기 들어보니까
다른 게하에서
만난 사람들
같던데

누나한테
치근덕거리던
그 새끼랑
그 미친… 여자랑
사귀는 사이라고.

으아암~

땡큐~

대박이죠.
지들 치정 싸움에
괜히 우리가
피해 입은 것
같아요.

타

쪼록ㅡ

헐…
최악이네,
정말.

근데 너 많이
피곤했나보다,
다크 서클이….

게다가
옷도 왜
어제 입은…?

아, 그러네.
걔네 신경쓰여서
옷도 안 갈아입고
왔네요.

근데, 6인실에
전구 하나가
나갔던데….

…설마?

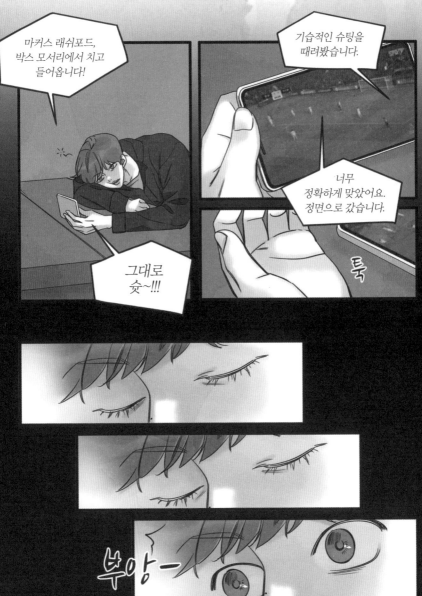

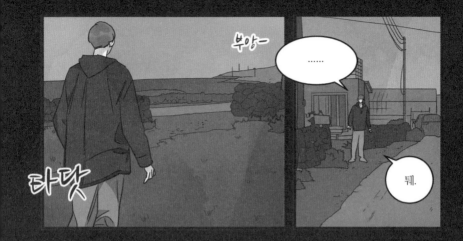

부앙—

……

퉤.

타닷

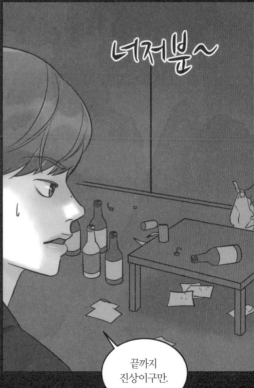

너저분~

끝까지
진상이구만.

까마귀 날자 배 떨어진다고, 꼭 비우면 이런 일이 일어나지.

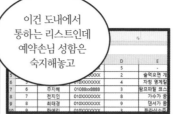

내가 미리 알려줬어야 했는데.

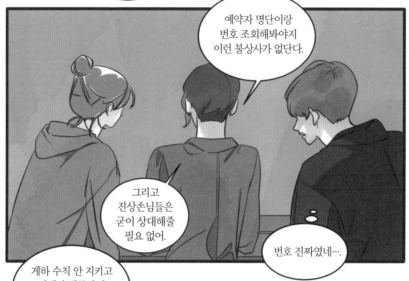

예약자 명단이랑 번호 조회해봐야지 이런 불상사가 없단다.

그리고 진상손님들은 굳이 상대해줄 필요 없어.

번호 진짜였네….

계하 수칙 안 지키고 비매너 행동하면 그냥 가차 없이 쫓아내버려.

환불해달라면 해주고.

네에….

어제 같은 일이 또 일어나면….

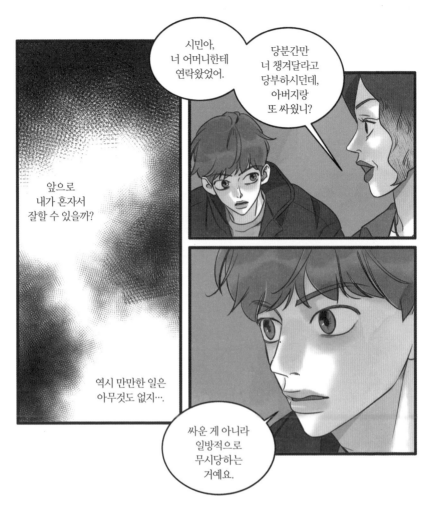

시민아,
너 어머니한테
연락왔어.

당분간만
너 챙겨달라고
당부하시던데,
아버지랑
또 싸웠니?

앞으로
내가 혼자서
잘할 수 있을까?

역시 만만한 일은
아무것도 없지….

싸운 게 아니라
일방적으로
무시당하는
거예요.

보내기　임시저장　미리보기　☐ 내게쓰기　자동저장 오후 1:12

보내는사람　이무기 < @daum.net> ⌄
받는사람　이하영 ×
참조 ＋
제목　루앙 최종파일
첨부 －　파일 첨부하기　모두삭제　1개 업로드 완료
　　　× 📄 루앙_최종.zip　~2019.04.17 (30일간 저장)

글꼴 ⌄　10pt ⌄　가 가 가 과 간 ⅏ ｜ 톤 ⅀ 텓 ▤　URL ▢

메일이 정상적으로 전송되었습니ㄷ

제목 :　루앙 최종파일
받는사람 : 이하영

☑ 메일 발송 시, 새로운 메일주소를 자동으로 주소

드디어 끝났다…

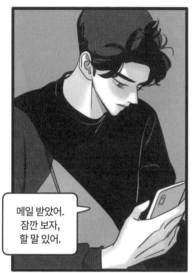

메일 받았어.
잠깐 보자,
할 말 있어.

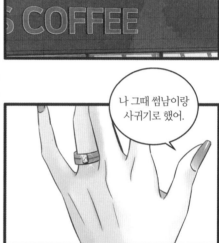

나 그때 썸남이랑
사귀기로 했어.

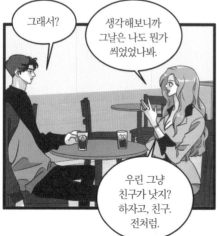

그래서?

생각해보니까
그날은 나도 뭔가
씌었었나봐.

우린 그냥
친구가 낫지?
하자고, 친구.
전처럼.

내가
고백한 거니까
나만 괜찮으면
상관없는 거 아냐?

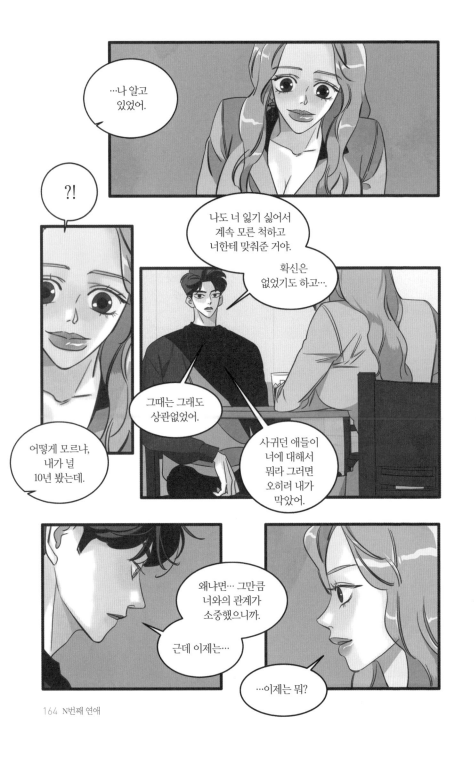

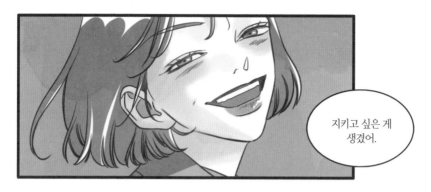

지키고 싶은 게
생겼어.

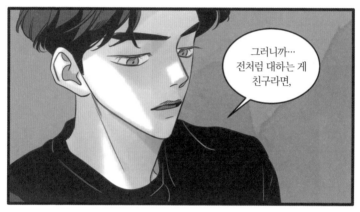

그러니까···
전처럼 대하는 게
친구라면,

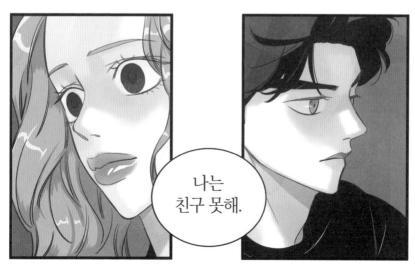

나는
친구 못해.

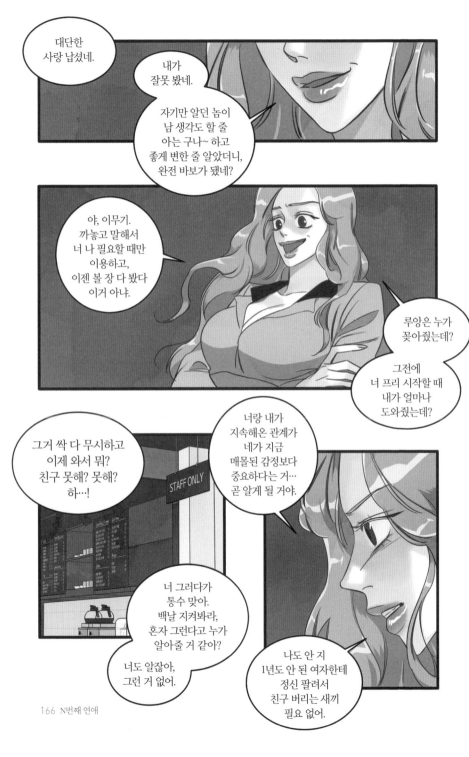

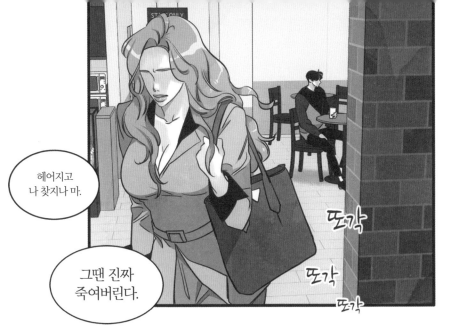

헤어지고
나 찾지나 마.

그땐 진짜
죽여버린다.

뚜각

뚜각

뚜각

뚜르르

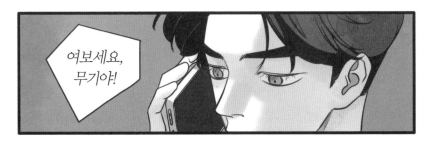

여보세요,
무기야!

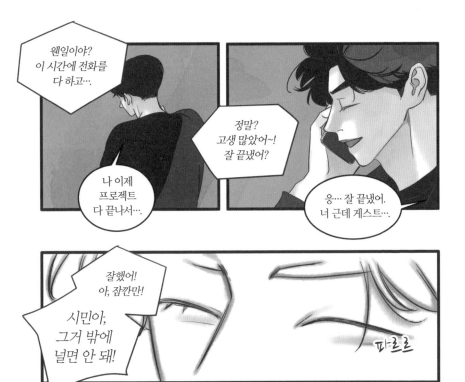

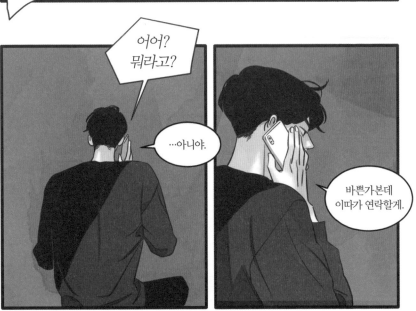

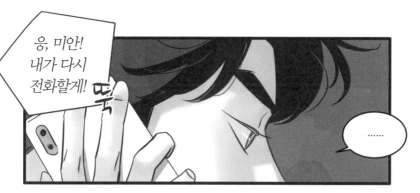

응, 미안!
내가 다시
전화할게!

딱

……

아침에는 괜찮은데
낮에는 해풍이 많이 불어서
빨래 밖에서 말리면 안 돼.

…라고 이모가
알려주셨지, 훗.

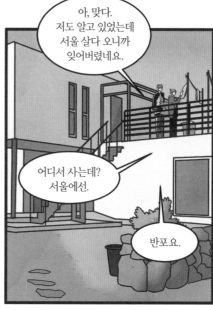

아, 맞다.
저도 알고 있었는데
서울 살다 오니까
잊어버렸네요.

어디서 사는데?
서울에선.

반포요.

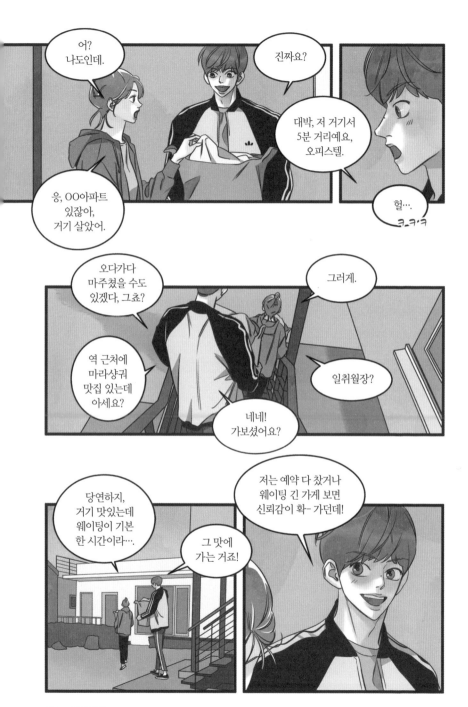

맞아.

좀 귀엽…

유나리…

핫,
내가 무슨
생각하는 거야.

정신차려!
무기를 두고…

친구랑 같이
그리스 여행간 적
있는데…

여행스타일이
좀 안 맞아서
힘들었거든요.

저는
휴양쪽인데
친구는
관광쪽이라…

그리고 산토리니에 동키가 유명한데,

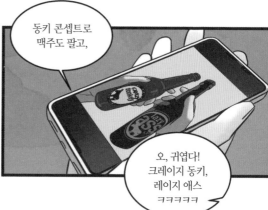

동키 콘셉트로 맥주도 팔고,

오, 귀엽다! 크레이지 동키, 레이지 애스 ㅋㅋㅋㅋㅋ

친구가 자긴 크레이지고 저보고 레이지 애스 동키라고 놀렸죠.

글쎄… 나는… 음….

누나는 어느 쪽이에요?

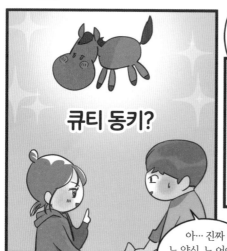

큐티 동키?

아… 진짜 노 양심, 노 어이… 동키 실제로 보면 무서워요.

나는 잘 모르겠는데. 관광하는 것도 좋아하고 휴양도 좋아하고… 반반?

대부분의 사람들이 그렇게 얘기할지도 몰라요.

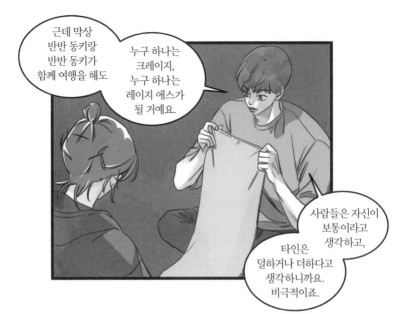

근데 막상 반반 동키랑 반반 동키가 함께 여행을 해도

누구 하나는 크레이지, 누구 하나는 레이지 애스가 될 거예요.

사람들은 자신이 보통이라고 생각하고,

타인은 덜하거나 더하다고 생각하니까요. 비극적이죠.

풋!

왜요? 제 말이 웃겨요?

아니… 내가 아는 염세주의자 씨랑 비슷한 말을 하네.

?

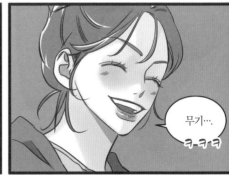

무기….

ㅋㅋㅋ

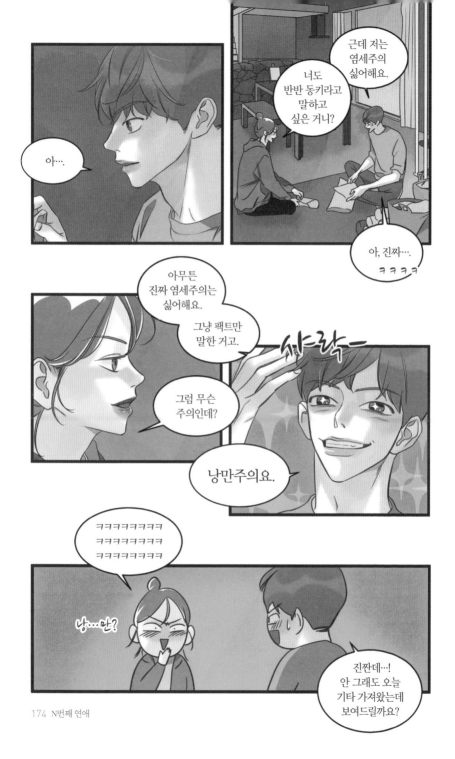

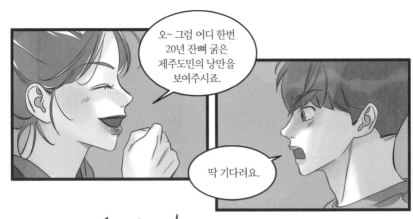

유다닥—

떠링—

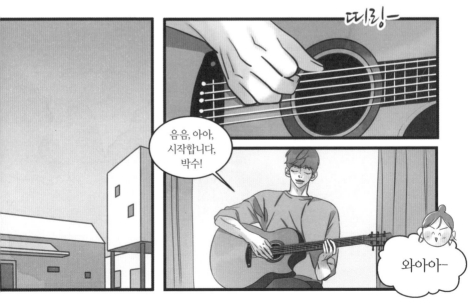

길을 잃은-

아이처럼-

오...

그 자리에 가만히 서서

울음을 터트리듯이

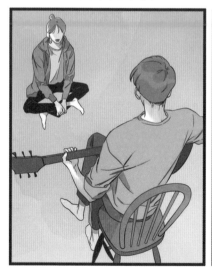

내 마음이 너무나 불안해.

어디로 나- 가야 할까-

주변만 두리번거리죠.

낯설고 축축한 이 섬에서
저를 안정시켜주었던 건…

첫 번째는
엄마와 비슷한 음성의 이모,

두 번째는
포근하고 보드라운 홍시의 털…

그리고…

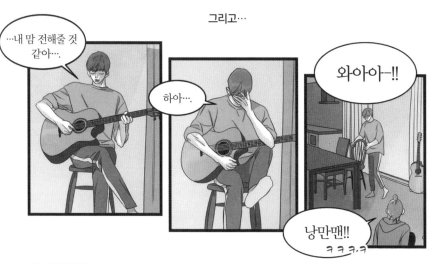

…내 맘 전해줄 것
같아…

하아….

와아아-!!

낭만맨!!
ㅋㅋㅋㅋ

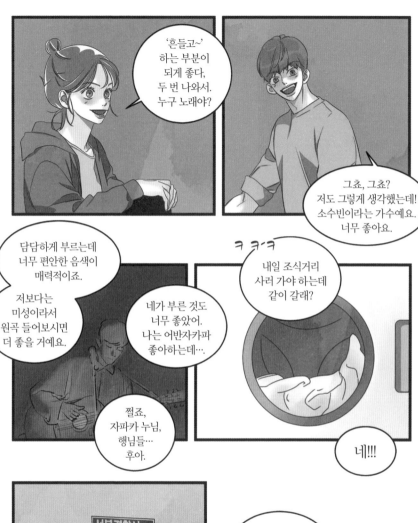

음…
아버지께서
왜?

아버지가
할아버지한테서
물려받은 재산으로
회사 운영하고 계신데…

아, 엄청 크고
그런 건 아니고….

아무튼 예전에
채용비리 같은 걸
제가 목격한 적이
있어서요.

관례라고는 하는데
엄연히 따지면
그게 아닌 거죠.

게다가 저도
그런 식으로
취업시키려
하고…

제가 원한다면
현실적으로
감사한 일일지 몰라도
원하지도 않는데
강제로 그러는 거는
좀 아니잖아요.

누나는 그럼
왜 제주로
온 거예요?

굳이…
무기 형 같은
남자친구도 서울에
있잖아요.

열심히 해서
들어갈 수 있는 사람
자리 뺏는
거기도 하고.

계속
하실 거예요?

그렇지,
그건 아니지….

나는… 도피성이야.
네가 말한 것처럼
혈육버프도 맞고.

181

무언가 원대한 꿈이나 희망을 갖고 내려온 것도 아니고.

실망했지? 누군가는 천직처럼 주어진 일을 당연하게 하냐 하면…

나는 아니었던 것 같거든. 그래서 뭐 이것저것 생각하고 정리하려고 내려온 거야.

그래, 너 서핑 되게 잘하던데 그럼 그쪽으로 정한 거야?

아니요, 실망이라니. 저도 똑같은 걸요, 저도 같아요.

생각 없이 그냥 서핑만 하려고 온 거예요.

정해진 건 없어요. 그냥 하는 거죠, 좋으니까.

정해놓고 시작해야 한다면 아무것도 못할 것 같아서요.

아니에요. 이러다 결국 또 아버지 말대로 취직할지도 몰라요.

…그래도 그런 확신이 드는 걸 찾아서 좋겠다.

하지만 그게
지금 하고 싶은 걸
막을 이유가 되진
않잖아요.

너는 어리잖아.
젊음이 유세지.

누나도
애긴데.

누나도
애긴데.

누나도
애긴데.

ㅋㅋㅋㅋㅋㅋ

하… 멕이는 거지?
ㅋㅋㅋㅋㅋ

ㅋㅋㅋㅋㅋ
아니에요…!

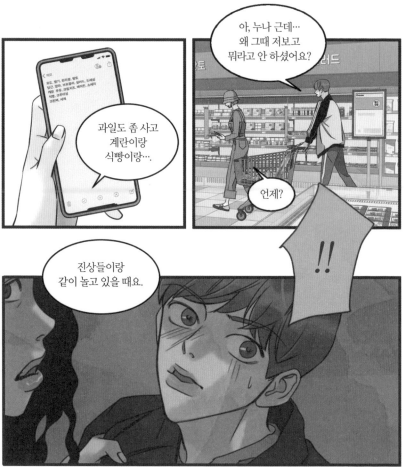

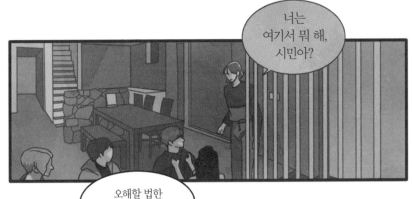

너는 여기서 뭐 해, 시민아?

오해할 법한 상황이었지 않나?

아… 당연히 아닐 거라고 생각했는데.

너 여기 좋아하잖아.

게스트하우스

왜요?

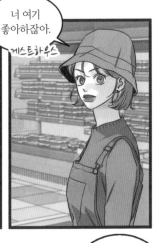

그런 애가 좋아서 그 자리에 있을 거라고는 생각 안 했는데?

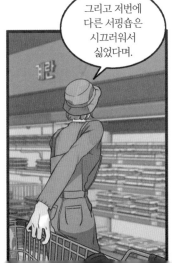

그리고 저번에 다른 서핑숍은 시끄러워서 싫었다며.

계란

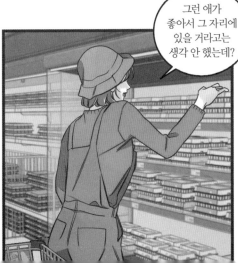

유통기한이…

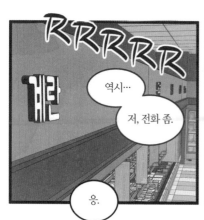

RRRRR

계란

역시…

저, 전화 좀.

응.

포인트 적립하세요?

아니요, 괜찮아요.

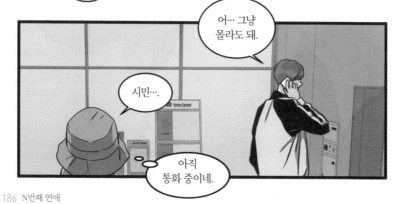

어… 그냥 몰라도 돼.

시민….

아직 통화 중이네.

이제 상관없잖아, 너랑.

…일단 기다렸다가….

아니, 하지 마.

나 좋아하는 사람 생겼어.

…?! 왠지 들으면 안 될 것 같은….

너 같은 쓰레기랑은 비교도 안 돼.

그러니까 연락하지 마.

뚝

부스럭—

…！

누나…

화악ㅡ

아…!
제가 너무
통화를 오래
했죠?

주세요!!

혹시…

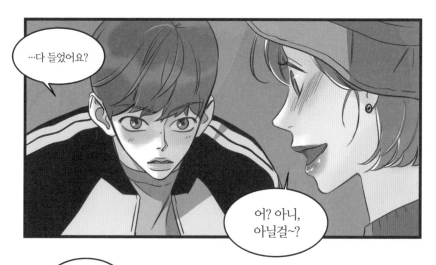

…다 들었어요?

어? 아니,
아닐걸~?

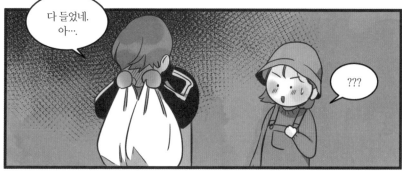

다 들었네.
아….

???

망했다.

저는… 이대로

이곳에 머물러도

괜찮은 걸까요?

Season2

안녕하세요. 오랜만에 인사 드리네요. 시즌2도 재밌게 보셨나요?
시즌2 후기는 사실 '외전을 그리자!' 하는 포부가 있었는데… 번외로
썼던 이야기들이 아직 미완이라, 다음 기회에 꼭 보여드릴게요. 대신
궁금하셨던 부분을 긁어줄 수 있는 후기였으면 합니다.

Q1. 무기의 모델은요?

백석 시인, 윤균상, 이종석, 공유 등등 거론되었지만, 제가 만
났던(JUST MEET) 실존 남자분이십니다. 네, 그래요. 실존할 수
도 있답니다(잘 찾아보세요).

Q2. 대사나 내레이션은 어떻게 작업하시나요?

연애의 과정 속에서 인물들이 느끼는 감정과 생각, 그리고 저
의 시선이 점철된 글(일명 뻘글)을 조각조각 써두었다가 이야기
에 조금씩 묻어날 수 있도록 작업하고 있습니다. 심지어 처음
엔 그런 글뿐이었어요. 사건과 대사는 나중에 투입됐습니다.
그만큼 다른 연애에 관한 웹툰과는 다르다, 신선하다는 느낌을
주고 싶었습니다. 호불호가 갈리더라도요. 좋아해주셔서 얼마
나 다행이게요?

Q3. 비유나 은유를 좋아하시는 것 같아요.

뿐만 아니라 연출도 더 창의적이고 재밌게 하려고 노력합니다.
간혹 핀트가 나가기도 하지만요. 하하. 하지만 그런 독자님들
반응을 보는 것도 제가 즐기는 재미 중 하나입니다. 예를 들어
183쪽 택시 신에서 제 의도는 '나리가 흰자로 시민이를 바라보
다 시선을 거둔다'였는데요(시민이가 마트에서 나리를 대놓고 확대해
서 바라보는 것과는 대조적이죠. 나리는 무기가 있으니까요^^). 실망하
셨나요? 제가 아직 많이 부족하네요. 대신 독자님들 창의력과
상상력을 보게 되어 좋았습니다.

Q4. 작가님께 'N번째 연애'란?

우리가 나이를 먹으며 해야 할 숙제들이 있다고 가정하면, 연애도 그중 하나를 수행하기 위한 수단으로 쓰일 때가 있는 것 같습니다. 썸의 결말이 연애고, 연애의 결말이 결혼이라면, 결혼 후에는? 결혼 후에는 또 다른 목표나 결과를 바라게 되겠죠? 하지만 분명히 그 형태는 다양하고 모호해서 결혼 후에 모든 로맨스는 사라지는 것 같기도 합니다. 결혼의 힘이자 약점이라고 생각해요. 그래서 '결혼=해피엔딩' 이런 단순한 결말을 그리고 싶지 않아요. 중요한 건 인물들 각자가 원하는 바를 깨닫고 그걸 이루기 위해 노력하는 것, 그 과정을 보고 싶을 뿐입니다.

하지만 모든 게 과정이라고 생각하니 한편으로 슬퍼졌어요. 아마 이런 의식의 흐름에 작품도 따라갈 것 같습니다. 결말은 미지수지만요. 후후. 주저리 말이 길었지만, 말하자면 N이라는 말 자체가 불확실성과 연속성을 갖고 있기 때문에, '연애의 과정'과 '과정 속에서 빛나는 현재'라고 하고 싶네요.

Q5. 댓글을 다 보시나요?

네. 매 화 보다가 요즘은 시즌 끝나면 몰아서 다 봐요. 처음엔

두렵기도 했는데 지금은 다양한 생각과 감정들을 볼 수 있어서 너무 좋아요. 작품을 능동적으로 봐주시는 것 같아서 더 감사합니다. 제가 좋아하는 거 알아봐주시고 공감해주시는 분들은 저도 더 가깝게 느껴져서 좋구요. 과분하게 행복해요.

Q6. 시즌3이 마지막 시즌인가요?

네, 그렇습니다. 그래서 더 신중해지네요. 마무리를 잘 끝내고 싶은 마음입니다. 시즌3도 기대해주세요. 감사합니다.

초판 1쇄 발행 2019년 9월 27일
초판 2쇄 발행 2023년 12월 26일

율로 만화

발행인 이재진 **단행본사업본부장** 신동해
편집장 조한나 **디자인** 데시그
마케팅 최혜진 신예은 **홍보** 반여진 허지호 정지연 송임선
제작 정석훈

브랜드 재미주의
주소 경기도 파주시 회동길 20
문의전화 031-956-7211(편집) 031-956-7087(마케팅)
홈페이지 www.wjbooks.co.kr
인스타그램 www.instagram.com/woongjin_readers
페이스북 www.facebook.com/woongjinreaders
블로그 blog.naver.com/wj_booking

발행처 ㈜웅진씽크빅
출판신고 1980년 3월 29일 제406-2007-000046호
ⓒ율로 2019(저작권자와 맺은 특약에 따라 검인을 생략합니다.)
ISBN 978-89-01-23567-7 (04650)
 978-89-01-23565-3(세트)